舊物情尋

馮俊鍵 著

非凡出版

序一

本土人愛本土，就如香港人愛香港，上海人愛上海一樣，本來是平常不過的事，不過在香港特殊的氣氛下，本土竟成為敏感詞，實在始料不及。

我生於香港，成長於香港，熱愛這片土地、這個城市、這個海港，親身見證此地經濟起飛，由純樸的輕工業中心轉型成為先進的國際金融中心，亦經歷過上個世紀香港的黃金八九十年代。香港人一路走來，捱過苦吃過虧，亦自負過誇過。

在此感謝馮俊鍵兄，為《am730》撰寫「舊物情尋」專欄，從種種日常生活的舊物中，尋源塑始，細緻地記錄了香港人過去幾十年的生活變化，為民間歷史作一點補白。歷史的意義，不必然只是記錄帝王將相的故事，或政治經濟的宏觀變化，也可以是記錄火水爐、電飯煲、白飯魚運動鞋、舊式手撥電話、任天堂紅白機等民間生活的細節，物在情在，馮兄能夠找得到那麼多實物向讀者展示，筆下有情，實在難得。現在結集成書，可喜可賀。

年長一代的香港人，大多數來自內地，或為避戰亂，或為尋求更富足更自由的生活，來到此南方小島，安身立命，卻始終擺脫不了過客心態，有時間會返鄉下探親，甚至回鄉終老，有錢的更會積極回鄉建設；但我這一代土生土長的香港人，已

沒上一代人揮之不去的返鄉下觀念，我們只有香港這個家鄉，香港變好變壞，我們已退無可退。本土情懷，大概與上一代香港人熱愛其家鄉一樣，一點也不政治。

盧覺麟

《am730》社長

序二

弟弟叫我再為他的著作寫序，我其實有點慚愧，雖然我從事文字工作超過二十年，但如果說寫專欄的恆心，及對身邊不同事物的關切之情，我都不及他。

你無論跟他說哪些身邊的舊事、舊物，或者是玩具及各式各樣的小玩意，他都可以一揮而就，洋洋灑灑寫個數萬字來。

如果沒有對於人生身邊點滴的關懷，絕對不能這樣得心應手。從另外一個角度來說，弟弟確實是懂得享受生活、享受生命。而他的文章也正好可以跟讀者分享不是人人可以有的青蔥生活情懷。

《am730》副社長馮振超

Danny 上

序三

近年，總覺得有一幅高牆在年青一代與年長一代之間：年青人經常掛着「老餅」、「Out」、「阿叔」等字眼去形容上一代；年長的則用「唔經大腦」、「幼稚」、「盲目」等字眼去形容年青人。這兩代，甚至三、四代之間是否有共同話題，是否有可能互相了解，共同籌劃美好的未來呢？

讀畢馮俊鍵之《舊物情尋》後，感覺終於有人可幫忙跨越此高牆了！他並不老餅，但居然可以找到我們六十年代生活的物件；更甚的，可以動聽地形容當時之生活細節。同時間，他將這等「死物」重新給予生命，與現代年青人的潮流玩物連繫起來。幾代間好像多了一條橋，不論甚麼年紀，也可以「走嚟走去」；可以單純懷舊，亦可從前人之創意啓發新一波創念。

始終，舊物不應只擺放在冰冷的博物館，任由他人當「死物」看待，「它／他／她們」是有生命的，亦是長青的，不過需要像馮俊鍵此等人去喚醒沉睡之歷史！

以「雜物」道出故事這能力或許和他的多重身份有關。中學時，他既是會員人數最多（三百多）及號稱有創意的美術學會之主席；亦是人數最少（初為十多人，翌年共一百多人）、被校方忽視而要多番爭取才可以成立之「巴士之友」的創會主席，該會當年奪得「突破少年」全港課外活動金獎，我則是當時兩個學會的顧問老師。中五後，馮俊鍵以十七歲之齡成為全演藝學院年紀最小的舞台管理系學生，及後的社會工作訓練及神學之栽培，使他可以同時間游走於實物與感情、死物與生

活、歷史與潮流，以及年長與年青之間。

相信你我也有同感：讀歷史若只記文字、數字，「研讀時食幾多粒 Airwave 也是白費的」。馮俊鍵把舊物與社會時事同步描寫，就如 Fusion 食物、Cross-over 品牌，或 Post-modern 藝術一樣，讀者隨便翻開一頁，已可一頭栽入前輩設計師與現代創意者之思潮中。

「Scenario」一詞有多個意思，除形容話劇上一幕幕之場景外，也用作打機升級去另一幕畫面，更是棒球教練訓練整隊戰術意識時之用語。讀馮俊鍵之文章，一幕幕公公和孫兒、媽媽和婆婆、踏實與反叛、現實與夢想，浮現於我的虛擬空間內！我想再貪心地祝願：若作者講「舊物」之故事可跨越這幾代高牆，以及可連接不同年代思維，那就真的可以「尋情」啦！

謝金文

觀塘瑪利諾書院美術及體育老師（二○一六年退休）

教協「好學生‧好老師」表揚計劃二○一六年得獎老師

現 棒球教練及棒球總會董事

自序

舊物常新！

「舊嘅唔去，新嘅唔嚟」，舊事物經歷過情感發酵，並不是話捨去就可捨去，「乜鬼都變」，不「變」的就只有這個字的含意。人到中年，沒甚大悲大喜，一餐豐富又一餐簡單，近年最嚮往的反而是寧靜的空間。理想動力隨魄力下降，珍惜的多是生活每刻的觸覺。

我不是作家，亦不是甚麼專家和大人物，因一時的興雅幸獲邀參與寫作。坐車或食飯時隨心意用 Siri「口噏噏」，在有限字數內執執押韻及起承轉合，代入讀者感受，試看讀者能否通順理解。雖為玩票，但也很認真。

從來沒有想過會參與出版工作，眼見專欄已連載三年多，但知天外有天，怕一旦離場就會再沒有機會，於是變陣改換題目，把家中珍藏變為增值瑰寶。當時儲物純為滿足個人收藏愛好，現在卻可以在家人壓力下於咫尺斗室內偉大地講：是為香港留印記啊！

社會兩極化、樓價瘋癲、生活壓力迫人、學生自殺頻生、價值觀扭曲、學淪為操課、德智體群成為配角……當溝通話題剩下娛樂，真誠關係都要靠邊站。其實生活可以很浪漫，豆腐火腩飯反映自我生活的滿足，簡簡單單；透過分享，尋覓一下舊有物品記載的情感。雖然生命長度未可預計，但生活的闊度和深度則可以控制。

舊，其實是相對而非絕對。舊物，亦不限於事物，而是連於情感。舊物的價值，

其實在於愛有多深；珍惜眼前人與物，分享生活，結連生命，就可常新。此書務求每一頁都能吸引大家，同為讀者，「因為我哋都係揸車」。在此感謝 Alan 兄、哥哥及謝 Sir 的序言，替我總結這幾年來孤獨寫作的經歷，讓我更了解自己及之前未清晰的堅持。衷心多謝非凡出版的邀請，自三年前《玩具情尋》後再一次的機會，將過往於《am730》的專欄加料重寫重編，精心集結成書，為舊物拍攝新照之餘，更以高成本的穿線平躺耗時製作。我只識提供食材，其餘則由眾多位廚師幫忙，眾志齊心完成，將舊物吸引的一面展現眼前，只望大家容易消化和「啱胃口」！

身邊人伴身邊事
走過歲月變遷
生活盡點滴
剎那光輝
顧物品
往事
　　情　尋

舊人
念情感
恍若永恆
回味幾番新
嘗透風光景緻
寡思念繫眾味兒
舊物常新！
因為同行經歷，
願您喜歡《舊物情尋》。

馮俊鍵

童年時屋邨生活的左鄰右里，攬頭攬頸
笑容燦爛，還有背後充滿色彩的簡單遊
樂設施，盡是情感。（中排右四為作者）

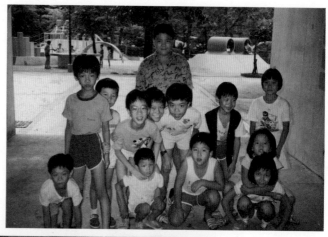

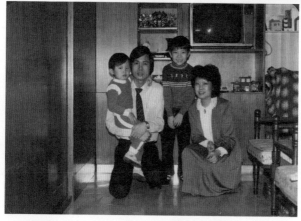

舊物有情，因為
充滿生活回憶，
快樂源自家庭。

目錄

1
生活

飽暖萬家

飯煲與火水爐

● ● ●

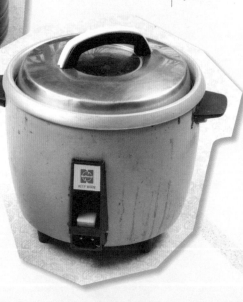

踏遍城市，事物總有故事。

尋舊源自身邊，總有昔日趣緻。

近年，我和弟弟

總是喜歡纏着嫲嫲問東問西，

了解她過往的故事，

趁機認識這位爸爸的老媽子。

九旬生命，瑰寶經歷

嫲嫲今年已經九十有多，和她一樣年長的一代，只知道自己所屬生肖和月份，不太清楚自己何日出生。小時候連爺爺、嫲嫲、叔叔、姑姐、父母和弟弟，一家八口同住公屋細小單位，生活不算容易，卻盡是熱鬧暖意。父母皆在職，要早出晚歸，爺嫲兩老便全力負責兩小無猜的三餐一宿，並管上學接送。

嫲嫲本身為新會人，大戰時南逃香港。本打算嫁到新加坡，機緣巧合下遇着爺爺，嫁君隨郎，地老天荒，無緣他邦。嫲嫲日佔前隨爺爺北上回鄉下番禺避難，無奈落腳困難，只好決定重返香港。經過三年零八個月的艱辛，及後香港重光，艱苦中初見希望。

咫尺空間，生活艱難

爺爺嫲嫲當時為公務員，任公廁清潔工。兩人連同七名孩童就是共同住在公廁內的數十尺休息空間，有清潔工作的固定薪水之餘，另售草紙幫補家計。相對無瓦家庭或是木屋環境，也總算稍為安定。由於公廁環境狹窄加上極不衛生，生火煮食只可移師門外街上，而當時那銅製的煲子，仍然保留至今，霎眼快將七十年。

銅煲於五十年代時由爺爺買之，本身一套三件，大中小各司其職：煲水、煲湯

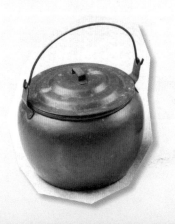

銅煲本身一套三件，具有六十多年歷史。

與盛飯。何以其一只作盛飯而不直接煲飯？原來弄飯多是用瓦煲！如此銅煲便成為瓦煲及飯碗的中轉站，戶外到室內，餐餐飽滿愛。

用心製作，美味相伴

現在看這長滿銅綠的煲，駁位雖然外露，但當年師傅人手用心製作，巧妙焊出弧形肥胖的感覺，吸引大小朋友喜歡；雖見底部有明顯駁片，卻多年來結實不變。事物看得越深入越見有趣，只見煲內有一層銀色物料，詳問之下，原來內裏上了一層金屬錫塗層。這戰後高成本的設計，目的不只為增加結構強度，更令煲湯時能隔開銅層，避免銅氣，份外好味。隨着香港生活開始穩定，煮食時蹲下加炭並灰爐飄飄，實在有欠優雅。及後新一代煮食器材出現，當然是既方便又快捷。

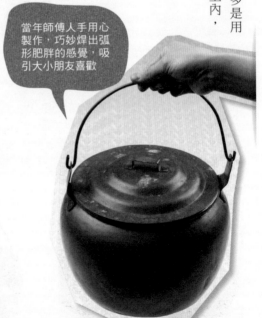

當年師傅人手用心製作，巧妙焊出弧形肥胖的感覺，吸引大小朋友喜歡

戰後香港，生活艱難，不少貧困之民只能租住木屋或是唐樓中之小間板，共用廚房及洗手間。生活改善由爐具開始，而六十年代火水爐的普及，正好反映及代表這段同心排難奮鬥的香港歷史。

燃燒潔淨，港創 2.0

「火水」的正名為「煤油」，用火水燃燒的爐在港被稱為「火水爐」。顧名思義，以火水作為燃料，其特性乾淨易燃，並且攜帶方便。當時一出市面，人人為之瘋癲，不論木屋寮區或公屋走廊，均為家家戶戶的重要家當。

有關火水爐的歷史，從舊物中找到最早的，就是鑄上了「F.W.Lindqvist、Stockholm、Patent No 394、feb. 1892」的一個爐。火水爐的原本設計，相信是專為戶外及行軍之用，體積、容量、火力皆小。幸而及後香港工業技術進步，有本土廠家自行設計及製造；其外形較大，供室內使用，不論上面放瓦煲或是生鐵大鑊、煎、炒、蒸、炸、炆、燉、焗、烚，獨門一具瓣瓣包辦。

這款經典爐具由本地榮昌金屬製品廠生產，爐身豐厚，重量一流。內膽亦由多孔的保護罩載火水並與主體分開，透過多條棉芯將燃料引上「膽」內。爐盤主要盛以一大一小組成，點上火後便形成一個火環，隨外邊紅色拉桿的上下操控，依用家的需要，同步調節棉芯的高度，作無間斷火力煮食。爐頂置有三個小支撐，供平底

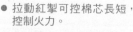

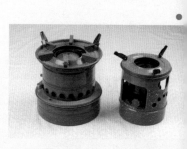

- 拉動紅掣可控棉芯長短，控制火力。
- 爐頂置有三個小支撐，供平底水煲等使用；若然將支撐中的小瓣向外打開，則可承起圓底鑊類。

湯煲與鑊，鎮守廚房

火水爐確實為方便的煮食工具，嫌火力不夠還有兩圈棉芯雙火環選擇。有些家庭左面單環煲湯，右面雙環長駐弧底生鐵鑊。無事得閒便注滿火水，務求保持彈藥充足，但正因爐具非固定於爐灶，稍有不慎則容易打翻，燃料沾身瀉地便火勢難收，使用時要格外小心！尤其記得不可一邊燒一邊加火水，要不然全屋付諸一炬，真是煮飯煮出眼淚。

及至罐裝家用石油氣普及，加上燃氣管道入屋，火水爐可謂功成身退，結束在港輝煌歲月。後期加上電飯煲的發明，這火煮食的潮流帶領，煮食安全之餘更是可愛到型。

六十年代香港，大多數人還在用火水爐。誰知有一位從日本留學回港的年輕人，攜同臘腸及糯米在北角碼頭附近親身示範無火煮飯。在其努力之下，這日製的電飯煲在港銷量由一九六〇年的一百個，急升至一九六五年的八點八萬個，以至

● 視窗玻璃由平面變為弧形，方便滴水時亦能減少霧氣。

●● 電飯煲以簡單的全機械原理操作，以發熱線在內鍋全速加熱。

家家戶戶第一件家庭電器，不是收音機就是電飯煲。而這對成功的商業夥伴，正是蒙民偉和樂聲牌（Panasonic）的前身——National。

貼心改良，多方用途

當時在港所售的電飯煲，已佔「樂聲牌」（即「松下電器」）電飯煲總出口量的一半。其完美的結構和工藝，數十年來服役至今仍能正常運作。電飯煲的功能超多，煲粥、炆菜、燉湯、打邊爐、焗蛋糕，總之就是不用明火。甚至配合不同年代的「旅行達人」，攜同這伴侶走天涯。

電飯煲以簡單的全機械原理操作，以發熱線在內鍋全速加熱，剛好鍋內多餘的水分被米粒吸收及在加熱過程中蒸發掉後，便會轉跳到約六十五度去保溫。碼頭上的蒙先生有創意地煮飯之餘更一併蒸煮肉餅和排骨，並為此建議廠方加入蓋上的視窗玻璃，方便留意烹煮過程；及後再提議視窗玻璃由平面變為弧形，方便滴水時亦能減少霧氣。這種細心和努力不懈的精神，足以煉成飯煲達人。

時而勢易，有錢可嘗饌百味，但要食得歡喜，總要身伴家人知己。時間不等人，必需及時起行，珍惜相處時間，樂享家常便飯，暫放個人的心情和思慮，融入對方的生命。一個煲、一個爐、一餐飯，豈為簡單。

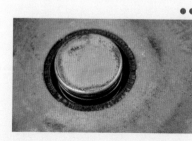

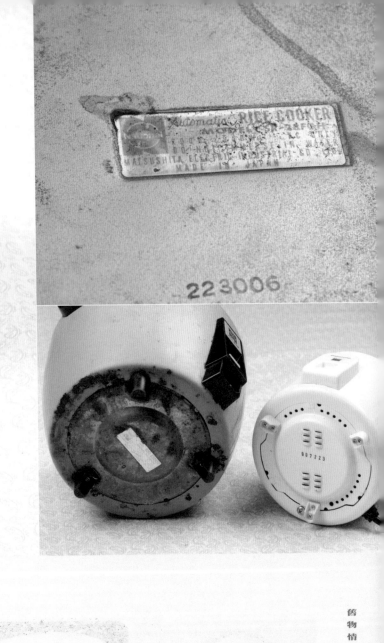

223006

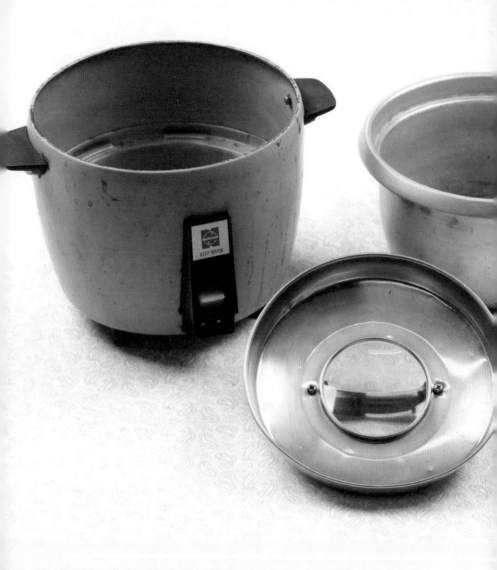

1　六十年代在港發售的「樂聲牌」電飯煲為日本製造。

2　底部有三隻「小腳」以固定煲身，這特色保留至今天。

3　六十年代香港，家家戶戶第一件家庭電器，不是收音機就是電飯煲，而樂聲牌可謂無火煮食之先鋒。

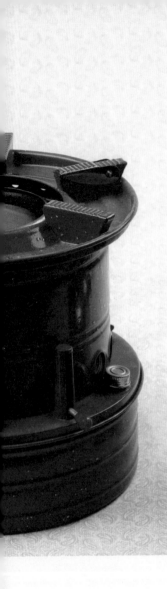
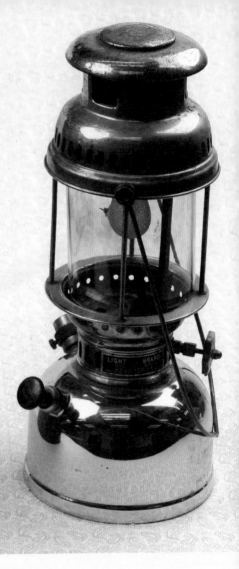

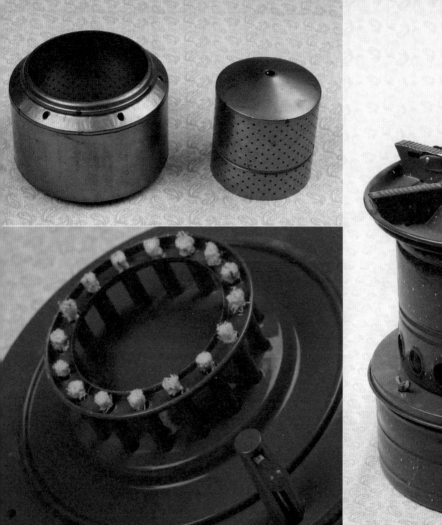

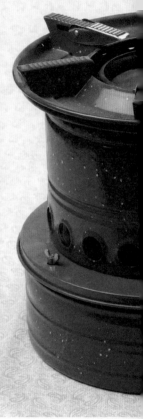

1 火水爐邊設有兩個銀色物體，一個如燒酒蓋
另一面則像細小玻璃瓶蓋。抽起「燒酒蓋」，
劃上火柴，透過引條探入爐膽點火。火水乾
淨易燃，並且攜帶方便，除爐具外還應用在
燈具（右）上。

2 內膽由多孔的保護罩以一大一小組成。

3 透過多條棉芯將燃料引上「膽」內。無奈棉
芯會越燒越短。平日添火水乃是等閒事，換
棉芯才是「堅料」，仍記得三十年前有幸從
爺爺處偷師。

爺爺嫲嫲那代的銅製煲子（左），保留至今霎眼快將七十年；電飯煲數十年來服役至今仍能正常運作。

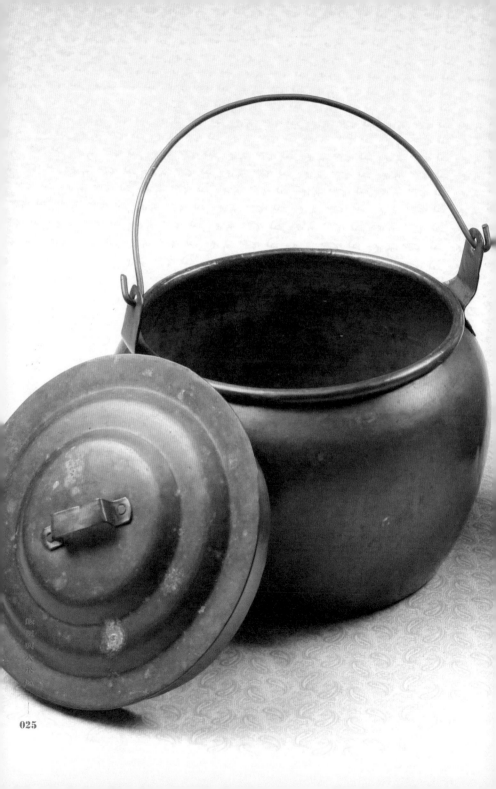

1.2

愛屋及烏

電話與錢罌

● ● ●

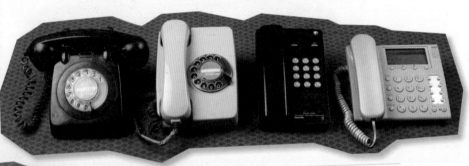

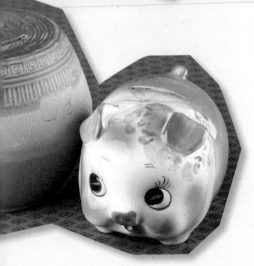

一套一九六二年的粵語長片《小偵探》，孩童馮寶寶對媽媽說：

「等我第日發明一種電話，可以袋落爹哋嘅袋入面，等佢以後入廁所都可以打電話畀你！」

電影編劇創意無限，極具未來洞察力。

舊物情尋·生活——

搞發明，誰有錢誰勝

一八六〇年，意大利發明家 Antonio Meucci 在紐約的意大利語報紙上發表「電話」傳聲器的介紹，而同年德國發明家 Johann Philipp Reis 也發明了一台電話機，但其傳聲效果極差，實際無法使用。無奈 Meucci 因家貧之故未能於一八七四年後延長專利期限。兩年後 Alexander Graham Bell（貝爾）與他的同事成功試驗了世界首台可用電話機，並且申請專利。雖然二〇〇二年美國國會決議確認 Meucci 為電話的發明人，但加拿大國會卻於同月通過決議，重申 Bell 才是。不過無論怎樣，電訊公司「Bell」卻於美加地區電訊業服務至今，在當地無人不識。

月費制，任用無計時

其實在 Bell 取得專利的翌年（即一八七七年），香港便引進電話服務。及至二戰後香港重建，隨着人口急增及居住密度之高，加上政府大力重建市區並擴展新市鎮發展計劃，電話線鋪設的覆蓋範圍不斷完善。加上香港採用月費計劃，無論該月「打幾多次」和「每次打幾耐」，都是劃一收費。所以即使住在板間房，都可到樓下士多或電話亭；想找電話總是不難，因此成就了電影《阿飛正傳》的橋段。七十年代以前的電話是用旋轉式的 Rotary Dial「撥號轉盤」，但 AT&T（Bell

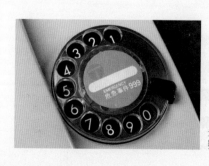

「撥號轉盤」的脈衝原理即是 0 號會快速跳動十次，1號即一次。

的母公司）在一九六三年發明雙音多頻的按鈕式鍵盤後，撥號轉盤也逐漸被取代。小時候和同學仔傾電話，當時那一台又黑又重的正正就是 Rotary Dial，每打一次六位數字的電話號碼要轉足六次轉盤，有時貪玩，不等待自動回位就快速逆撥，可見「0」字是最不受歡迎的。

八個字，三區一體現

舊時全港電話網絡採用三分地區制度，分別以「5」、「3」及「0」字區分港島（包括離島）、九龍及新界，每當跨區撥號時，便要加入該區所代表的字頭。及至一九八九年十二月三十日之「易撥日」，全部劃一為七個數字，即使同區也需加其所屬字頭。及於一九九五年一月一日，再一次增添「2」字前頭變為八個數字，後來亦推出「3」字頭的新號碼，成為現時固網的定制。

小時候有電視節目《打電話，問功課》，或是私下「煲電話粥」，大家都在跨越地域限制，用誠意溝通去拉近人鄰。愛屋及烏，筆者因為感情而愛上電話，同樣亦因為儲蓄而戀上錢罌。想不到隨時代進步，智能電話已取代錢罌作理財工具。

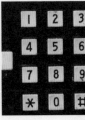

真正的電話鈴聲是從這裏產生的。

一提及儲錢，就想起錢罌。顧名思義，就是盛錢的器皿。按《史記》所載，原來錢罌已有兩千多年歷史。錢罌除了用作儲錢，也有用作募捐及收取 Tips（小費），甚至現時賣旗的旗袋，也就是錢罌流動應用的引伸發展。

古代農村未必有就近銀號，銀票以外家家戶戶都會以瓦罌儲藏銅錢。時至今日，錢罌亦代表儲蓄的習慣，所以七八十年代，銀行多以送贈錢罌作為對小朋友開第一個銀行戶口的鼓勵。

本土化，瓦製變塑膠

五六十年代之瓦錢罌有如酒埕和米缸的袖珍版，不過由於設計時已明白它壽命短暫，加上為免引來小偷的注視，刻意使其不太起眼，故只用密度低的瓦料作最基本的素燒，樸實之餘亦符合經濟效益。不過可能由於入口處實在容易破損，故此亦有部分於罌面多作一層耐酸及耐磨的釉燒，外觀顏色和效果有如瓦煲相似。使用時為免兄弟調亂，記得還要於其「肥肚」寫上自己名字。

及至六七十年代，香港工業開始起飛，當中尤以塑膠製造為主導，由人手塗

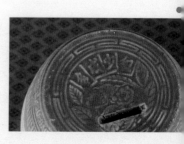

● 按下按鍵時，兩個高低不同的雙音調訊號會產生，由四個「列」頻率加三個「行」頻率而組成十二種不同的頻率組合，及後更增設夜光及來電閃燈功能（左一及二）。

●● 五六十年代的瓦錢罌如酒埕和米缸的袖珍版。

上金色和黑色線條的塑膠豬仔錢罌便由此而生。肥豬代表「富貴」，紅色代表「吉祥」，所以紅膠豬仔錢罌外形珠圓玉潤，其大肚象徵着財富的積累與富足之餘，更能為錢罌提供大量儲蓄空間。不過由於「豬仔」完全密封，故需要新主人用刀及燒熱五蚊「開隆」。

練決心，不隨便「劏豬」

由於錢罌已經與儲蓄連上等號，故此設計有入無出，舊時的瓦錢罌一般只有一個置於頂部窄窄的入口，當儲滿積蓄之後，便要狠心把它摔爛，方可取得「血汗錢」。當然人生總有要買玩具和零食的困擾，無所不用其極之下，總會以間尺及硬卡紙去「撬幾下」。及至八十年代推出的白陶瓷釉燒豬仔錢罌，甚至近年設計的卡通人物電子錢罌，皆於底部開有洞口，並以橡膠或蓋口作活門封上，取錢便不再需要鬥志鬥力了。

過往銀行送錢罌提倡儲蓄是德行，現在則送旅行喼並鼓勵借貸去消費旅行。不論中國製的圓瓦和港產的豬仔，都教會我們每每用錢時必須考慮謹慎，非逼不得已不要去打錢罌主意「爆缸」或「劏豬」。無奈時代走得太快，現時它們已經相繼停產，成為古董，與貶值的貨幣剛好相反。亦想不到及後貨幣趨向電子化，儲錢可儲到一張儲值車票上……

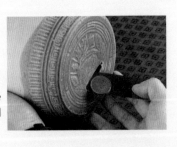

瓦錢罌只有一個窄窄的入幣口，只好以間尺等智取罌中寶物。

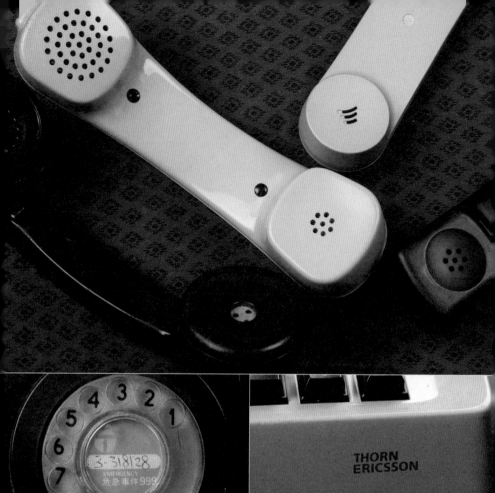

1　電話聽筒曾經是我們愛不釋手
　　的玩意,尤其「煲電話粥」時。

2　愛立信產品相信大家都不會感
　　覺陌生。

3　1989 年之前的地區行字頭制
　　度,分為港島(包括離島)、
　　九龍及新界三區,分別以 5、3
　　及 0 字為分野。

	1	
3		2

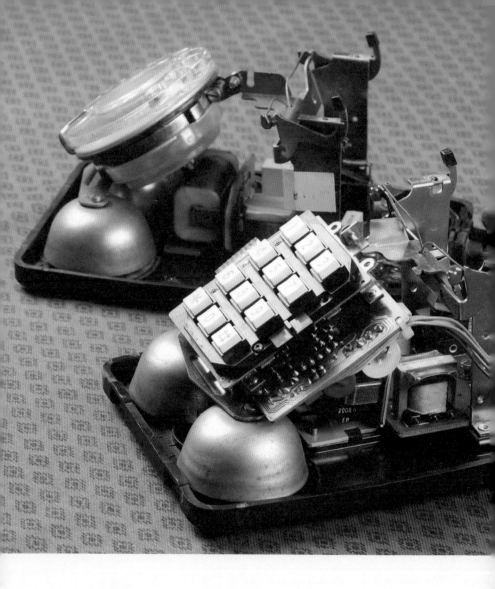

1 瑞典愛立信一直是通訊產品的
 翹楚。

2 當年電話公司獨家售賣的電話，
 還誠意地電鍍上自己的招牌，
 盡顯貴格。

3 早期的雙音多頻式電話於鍵盤
 旁設有脈衝式互換掣鈕。

4 小時候總愛把電器解剖，發現
 電話的內部結構頗為精密。

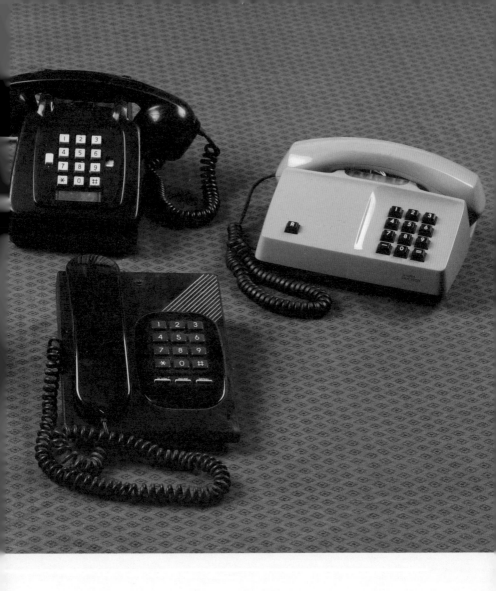

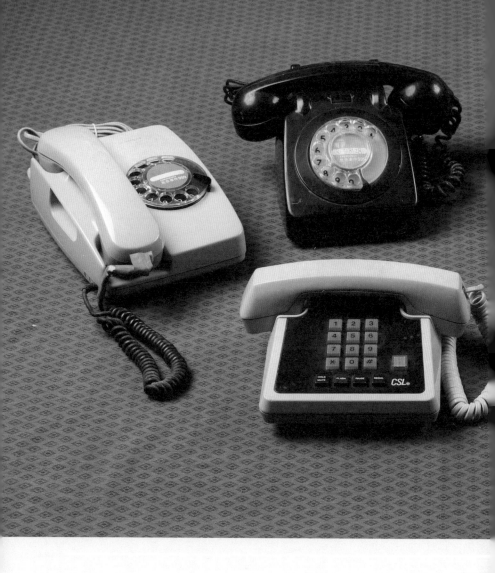

電話出自希臘語「τηλε」和「φωνή」，
分別為「遠」及「聲音」之意，指用
線串成的話筒。

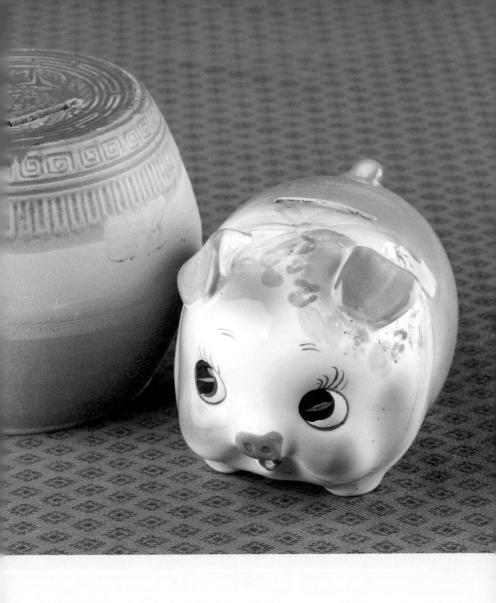

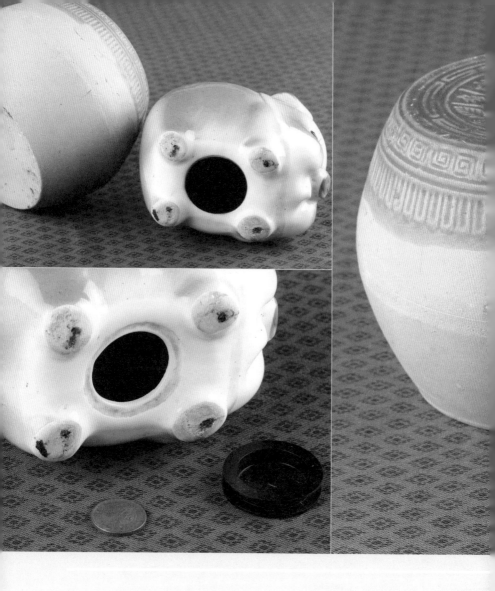

1　錢罌英文為 Piggy bank，時至今日，儲錢之餘更成為擺設。

2&3　八十年代推出的白陶瓷釉燒豬仔錢罌，底部以橡膠蓋作活門，可謂易借易還。

縱橫穿梭
儲值票與路線圖

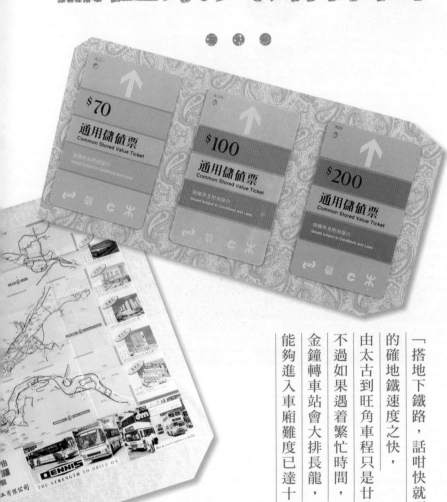

$70 通用儲值票 Common Stored Value Ticket 接條件及附則發行 Issued subject to Conditions and Laws

$100 通用儲值票 Common Stored Value Ticket 接條件及附則發行 Issued subject to Conditions and Laws

$200 通用儲值票 Common Stored Value Ticket 接條件及附則發行 Issued subject to Conditions and Laws

「搭地下鐵路，話咁快就到！」
的確地鐵速度之快，由太古到旺角車程只是廿分鐘。不過如果遇着繁忙時間，金鐘轉車站會大排長龍，能夠進入車廂難度已達十分。

以票代幣，入閘極速輕鬆

如乘客每次都要排隊買車飛入閘，車速幾快都係假。「慢唔緊要，但最緊要快！入飛、搲飛、轉桿，出閘時最多睇埋餘額」。能「手起刀落」的流水運作，就是當年「儲值車票」的最強功效。能「手起刀落」的流水運作，就是當年「儲值車票」的最強功效。

首段地鐵（即觀塘至石硤尾）於一九七九年十月開通，返工放工自此地下「瓶窿」。乘客每程需要到售票機買飛，這薄薄的磁帶塑膠片，正是我們所熟悉的單程車票。由引入至二○一四年的三十五年間，種類由一次使用擴展至儲值、優惠，甚至作紀念；並且從最初只限於地鐵而伸延到用於接駁巴士及部分商店。

說起車票當然少不了售票機，早期售票機只能發售單一面額，但由於舊時該機並無找贖功能，乘客先要到「收費圖」查閱目的地車資，然後才到所指定的售票機購買。但由於舊時該機並無找贖功能，故此多是先去「輔幣找換機」作準備。此機可接收一元及二元硬幣，而斨（音「唱」，意思為找換）出來的全是五毫硬幣，對以五毫跳錶的車資全部「通殺」。

故此找換機多設於作平排放置的售票機最前位置，而售票機以黑底紅白字背光顯示，機頂上亦豎立大大塊的紅底白字顯示牌，對於當時並無商店的大堂來說，尤其是人少的鑽石山站，確實有種陰森恐怖的感覺。

1993 年「小童／學生單程票」歸入「特惠單程票」，並擴展至長者。

儲值車票，賺回尾程優惠

不過，幸好售票機彈出之車票顏色繽紛，五種顏色黃、紫、藍、綠、紅，中間皆配以灰色間條，面值分別為一元至三元，對於當時只需九毫便可由彩虹直達尖沙咀的巴士而言，地鐵收費實為昂貴，而且大小同價，這冷氣旅程確是高檔。

為了提高入閘速度和吸引力，地鐵於一九八〇年六月按五款車費推出具五十程的「多程車票」，相信是針對上班族一個月使用而設計。而為增加彈性更於一九八一年三月以廿五元、五十元、一百元及二百元之「儲值車票」作替代，並且附送「尾程優惠」（最後一程不設上限價）；總見爸爸身上常袋了七、八張，並「Mark」好餘額於站內恆生銀行所取的保護紙套上，計到用剩一毫以便過中環！

功成身退，改用電子貨幣

一九八一年，地鐵亦增加「小童／學生票」及其「儲值車票」，車票中間一個小小的圓圈印有孖公仔學童圖案。此外，「單程車票」不再印刷面值，但仍然保留該屬顏色之五區收費，相信是為方便加價。適逢九廣鐵路全面完成電氣化，兩鐵於

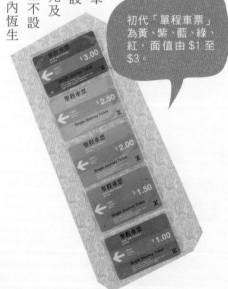

初代「單程車票」為黃、紫、藍、綠、紅，面值由 $1 至 $3。

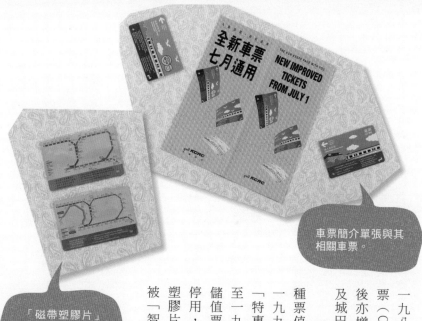

「磁帶塑膠片」
已於 2014 年被
「智能儲值票」
所取代。

車票簡介單張與其
相關車票。

一九八四年推出加有相當票值之通用儲值票（Common Stored Value Ticket），及後亦增加了小童及長者之類別，更有九巴及城巴的參與，成為交通工具的付費首選。

一九八六年開始，售票機可售賣多種票值，「成人單程票」款式簡化為一。

一九九三年，「小童／學生單程票」歸入「特惠單程票」類別，並擴展至長者。及至一九九七年「八達通」的出現，「通用儲值票」於翌年停售並於一九九九年正式停用，而這背後印有地鐵路線圖的「磁帶塑膠片」，亦已於二○一四年完成任務，被「智能儲值票」所取代。

● 於 1981 年 3 月推出的「儲值車票」分別為 $25、$50、$100 及 $200。

●● 成人免費單程票，只於贈送車程或「借廁所」等特別情況下由職員發出供出閘用。

在售票機開始發售不同票值的同一年，爸爸在樓下屋邨巴士總站「站頭」取了一份「巴士路線圖」，自此這張紙就成了我和弟弟的棋盤，我們放上合金小車，沿圖穿梭全港高速馳騁，還會加入地鐵車長的角色扮演：「小心車門，Mind the door。」

路線簡約，反映年代生活

這張巴士路線圖足有三十年歷史，當中設計精美而簡單、毫不花巧，值得一讚！一張過彩色印刷，對摺再對摺有如半部平板電腦，有技巧地濃縮了港九和新界，包攬了西貢至屯門一帶。初代路線圖全無宣傳及廣告，純粹是路線資訊，並非如今時今日於機場所取得的地圖，盡是優惠券和廣告。對於當年一間超過五十年的老牌公司而言，由單純的前線接載服務，提升至提供便利的整合資訊，公關部實在功不可沒，把巴士公司形象提升至企業榜樣，有如同期八十年代的香港轉為知識型經濟。

當時的路線圖只有兩條通宵路線「121」和「122」，簡單而言就是把日間的「111」和「112」通宵化和收費提高些少。夜間雙雄包攬了彩虹至中環，及蘇屋至北角的版圖，其餘的則由小巴的士負責交通。當年香港為日出而作的勞動型城市，人人放工追看《新紮師兄》和《歡樂今宵》，較少夜蒲需要，更不會人人手拎

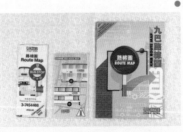

一部智能電話，坐車或家中都要上網「Working everywhere」。

用心規劃，因應地域編程

見微知著，路線號碼編制亦見心思。推論巴士路線號碼的設計，路線「1-9」起點為尖沙咀碼頭、「10-19」觀塘區塊、「21-29」彩雲順天、「30-39」荔灣葵涌、「40-49」荃灣青衣、「50-67」小欖屯門、「68-69」元朗天水圍、「70-79」上水大埔、「80-89」沙田馬鞍山、「90-99」西貢將軍澳；M駁地鐵、K接火車、X經高速、R唯假日，一望就知大約去哪裏。當年路線圖只有二百二十五條路線，發展到今日約四百條之多，巴士的服務範圍亦遠至落馬洲。路線設計與人口政策發展緊密，城市發展有賴道路，人流暢通以開天闢地，鄉郊都可變成黃金路！

● 九巴歷年的「九巴路線圖」，地圖內地點或印刷方法均「日日進步」。

●● 新巴亦曾推出自家路線的「新巴網絡」，需自行購買。

●●● 城巴的路線手冊反映近十年中港交通之需要及頻繁。

車費 Fares	小童及學生 通用儲值車費 Senior Citizen, Child and Student Common Stored Value Fares
...ation	$2.5
	$3.6

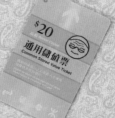

車程.車費

...及高齡人士均可於任何時間以特惠車費乘搭任何
...在早上八時至九時經劃路道乘搭「變忙車程」,約須
...車費

...量.學生及高齡通用儲值乘票時,成人車費將從中
...

...的之內,「特惠單程票」須票機會閃動「變忙時間」,
...敬您改購「成人單程票」。

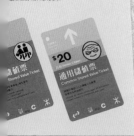

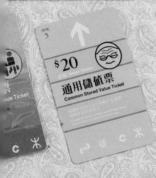

高齡儲值票優惠 公公婆婆齊受惠

地下鐵路公司一直本著「服務
至上」的精神,為乘客提供快捷
方便的服務,並由5月1日起,
推出全新之「高齡通用
儲值票」,為年屆六十五歲或
以上人士提供乘車優惠。
車費優惠與小童/學生
通用儲值票相若。

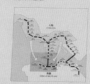

「高齡通用儲值票」適用於地下鐵路、
九廣鐵路(羅湖站除外)、設有自助收費機
之九巴及城巴接駁巴士。該票售價$20,
可於各地鐵站務處、地鐵恒生銀行辦事處
及九廣鐵路售票處購買。

高齡儲值車費表

車程	車費*
九龍及港島	$2.2
渡海	$3.4

* 乘客使用「高齡通用儲值票」,於星期一至星期五(公眾
假期除外),早上8時至9時由黃色區域車站入閘經
鐵路道前往黃色區域車站出閘,均須支付成人平時
車費;如乘客穿東區海底隧道過海需使用核票機,則
高齡儲值優惠仍然適用。

地鐵服務,一向力求週密週到,而
站內設施更特別為方便乘客而設。
高齡人士只需留意站內之指示,便可
確保旅程快捷可靠,倍感優悠。

入閘

1 於閘口往剔車「標誌
筒」拍入閘機。

2 將車票剪回後方向插
入閘機,並用回車票
出閘。

往月台

3 站內設有自動電梯或
樓梯,方便由來上落
行走。

4 注意電梯上面標誌或
電梯轉行方向,依箭咀
代表前「不准進入」。

5 有前眼下可踏上電梯。

6 雙腳平排站同一
樓級上。

7 緊握扶手。

8 靠右站樓級方緊貼電梯
邊處。

9 眼向前方。

10 避開電梯旁邊請向前行,
以便閘順後面來客。

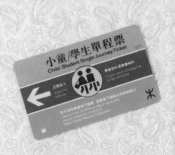

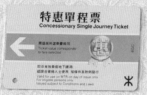

認識您的特惠車費
Get To Know Your MTR Concessionary Fares

全新特惠單程票

全新特惠單程票將於本年九月一日推出，取代現有的小童／學生單程票。凡是三至逾十一歲的小童、持有效「學生車證」的學生及介乎高六十五歲或以上的人士，均可購買，以享車費優惠。

高齡人士除可選用現有的「高齡通用儲值票」外，現在更可選擇購買「特惠單程票」。

您可到設於各地鐵站大堂內的「特惠單程票」售票機，購買「特惠單程票」。

The New Concessionary Single Journey Ticket

A new Concessionary Single Journey Ticket will be introduced on 1 September to replace the existing Child/Student Single Journey Ticket This ticket can be used by children between 3 and 11, students holding valid Student Travel Cards, and senior citizens aged 65 or above.

So senior citizens will be able to save by either choosing the existing Senior Citizen Common Stored Value Ticket or the new Concessionary Single Journey Ticket.

You can buy this Concessionary Single Journey Ticket at

特惠單程票售票機位置圖。
Fare map about the Concessionary Single Journey Ticket Issuing Machines.

special Concessionary Single Journey Ticket Issuing Machines at all MTR stations located near to the entry gates.

車程 Movement	特惠車費 Concessionary Single Journey Fares
港島及九龍 Hong Kong Island & Kowloon	$3.0
過海 Cross-Harbour	$4.0

通用儲值票

除「特惠單程票」外，現有的「小童通用儲值票」（$20）、「學生通用儲值票」（$30）及「高齡通用儲值票」（$20）仍然適用。

您可在各地鐵票務處、地鐵恒生銀行行聯事處及九廣鐵路售票處購買各類「通用儲值票」。「通用儲值票」適用於地下鐵路、九廣鐵路（羅湖站除外），部分路段及自動收費的巴士路線。

乘客使用「通用儲值票」不但省時方便，並可享有比相同車程的單程車費更相宜的車費。

Common Stored Value Tickets

The Child Common Stored Value Ticket ($20), Student Common

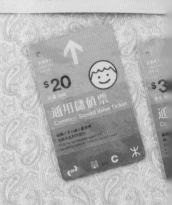

適逢九廣鐵路全面完成「電氣化」，兩鐵於 1984 年推出加有相當票值之「通用儲值票」，及後亦增加了小童及長者之類別。

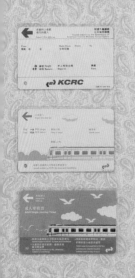

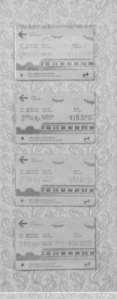

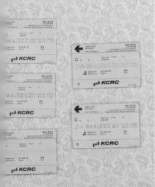

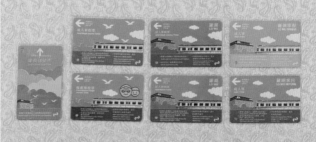

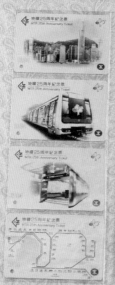

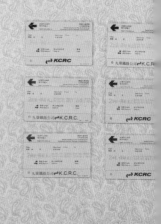

1　使用一次性車票時，如買錯或中途打算延長目的車站，需到票務處「補飛」。

2　九廣鐵路特別版車票。

3　九廣鐵路車票與地鐵一樣左下方有一個小孔。

4　公司上市及機場快線暨東涌線通車紀念票正面。

5　九廣鐵路的「成人單程票」。

6　由九龍各站至羅湖的一次性紙票，每一次均獨立打印該程或來回程資料，亦因此不能重複使用。

7　公司上市及機場快線暨東涌線通車紀念票，背後印有港股代號「66」。

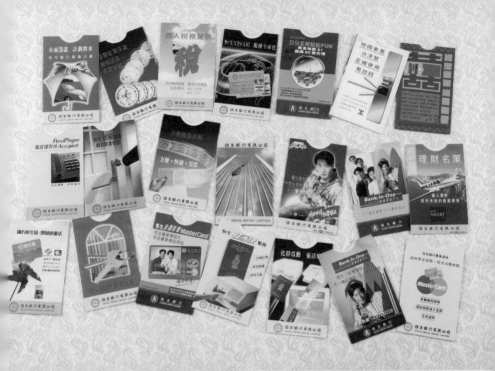

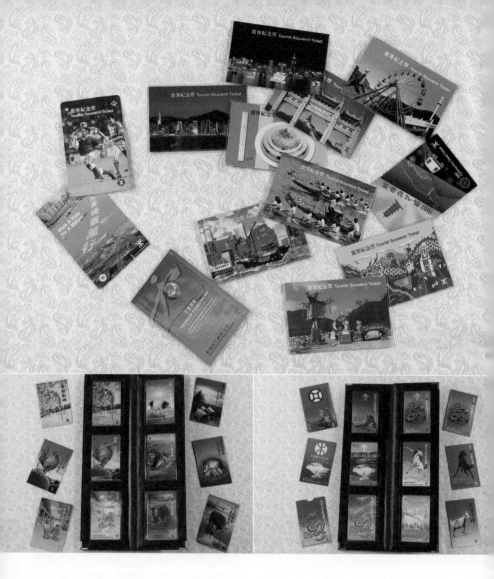

1 　為避免磁帶資料失效，車站內
　　之恆生銀行曾長時期於服務櫃
　　位免費提供車票保護紙套，當
　　然還印上自家的宣傳廣告。

2 　港鐵過去推出超過二百款磁帶
　　紀念車票，當中包括「遊客紀
　　念票」。

3 　九廣鐵路推出的「直通車紀念
　　票」。

4 　由 1986 年起每年推出的生肖車
　　票，以至各式各樣卡通漫畫紀
　　念車票，均深受歡迎甚至掀起
　　炒風。

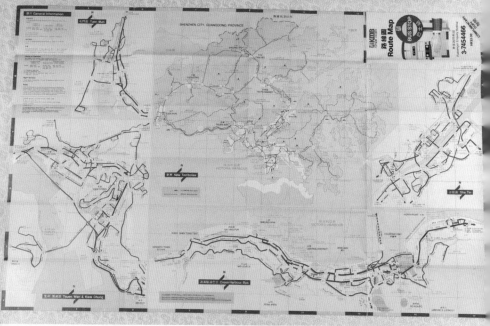

1&2　不同的巴士路線圖，部分足有
　　　三十多年歷史。

3　　近年的「九巴環保行山樂」，
　　　已不止是簡單的路線資訊，而
　　　是閒暇活動指南。

4　　1986 年初代路線圖以一張過彩
　　　色印刷設計，對摺再對摺，有
　　　技巧地濃縮了港九和新界，包
　　　攬西貢至屯門一帶。

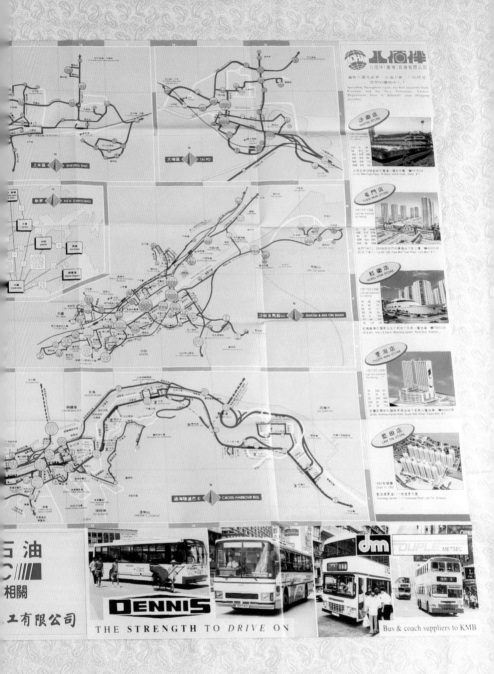

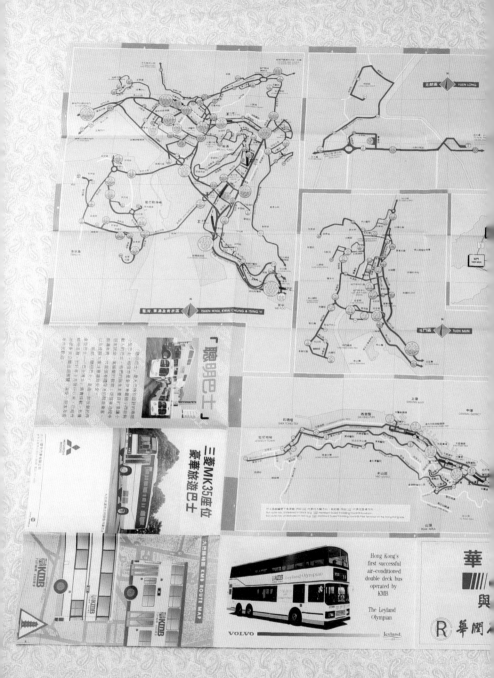

1993 年之第二代路線圖邊位加入了宣傳及廣告，
並見證九巴的空調巴士服務成功擴展。

2
兒時

盤上鬥智

蘋果棋、六款棋與飛馬棋

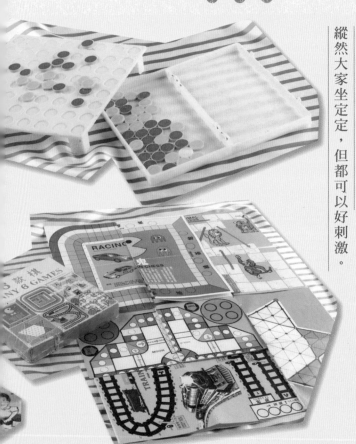

昔日未有電玩，家中較靜態的殺戮比拼除了於客廳地上打乒乓波外，就是各式各樣的棋藝。

鬥智非力敵，計算考耐性，縱然大家坐定定，但都可以好刺激。

手軟殺戮，紅綠色的翻臉

時代變，遊戲變，昔日思考的挑戰，現在通通變為刺激於眼簾；打打殺殺，你唔厭不過我怕。其實遊戲並非純粹娛樂，還是富有體群德智的，無奈今時今日「捉棋」或睇書，都要視乎電話電量。雖然有 Apps 人工智能可作對手，但是欠缺心理戰及即時的互動，樂趣自然相對欠奉。

自小爸爸與我和弟弟，一有時間便會捉棋，仍記得第一款學懂玩的，就是一面綠色一面紅色的蘋果棋。蘋果棋於八格乘八格的棋盤內，以首尾包圍的方式將對方棋子轉為己方顏色，當然秘訣就是盡力奪得四邊和四角，以佔據有利位置。不過單是翻棋數量之多也叫人手軟，若開心過頭撞翻棋盤，還要記得原本位置。確實比賽的樂趣，就是比賽第二，友誼第一。

莎士比亞，黑白矛盾陰謀

隨着近年文具舖的消失，廉價蘋果棋亦絕跡市面，而能夠找到的，已經變為昂貴黑白棋。根據最早的記錄，原來香港款式的蘋果棋本為 Reversi，於一八八三年由英國人發明；再於一八九三年，由德國知名遊戲發行商 Ravensburger 公司開始生產。至於現時所用的名字 Othello，是因為日本人長谷川五郎於一九七五

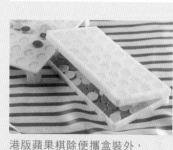

港版蘋果棋除便攜盒裝外，
還附有四腳桌面棋盤。

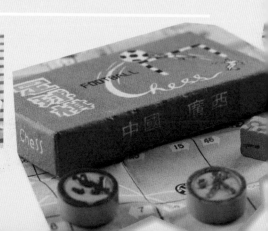

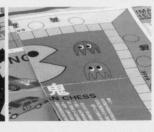

賽車棋鮮艷奪目。

年，為了美國市場而借用了莎士比亞（Shakespeare）名劇《Othello》而重新命名。當中主角 Othello 為黑人，而其太太 Desdemona 則為白人，當中故事複雜，充滿矛盾、陰謀、背叛、迷惘和選擇，正如黑白棋一樣，每一步未到最後，勝負難分難解。

六棋結集，棋類應有盡有

若然厭倦了翻棋，或多人對戰，還有同為港產的「六款棋」。

這盒「Funny 6 Games」內有「食鬼」、「賽車」、「動物」、「波子」、「火車」和「飛行」棋，結集於一個盒，外盒四四方方，盒面圖案工整。向上揭開，盡見棋盤紙和各種顏色的塑膠棋子，各色棋子還被鑄成一大排，需要自行扭開或用指甲鉗剪下。

先講講食鬼棋，英文取名舊版的「Puck-Man Chess」，而非後期的「Pac-Man」。其實食鬼棋是創自日本電子遊戲公司「南夢宮株式會社」（Namco），於一九八〇年所推出之 Arcade Game 街機遊戲。四位玩家先由基地出發，擲骰後可左右開弓攻擊對方，自相殘殺。到最後生還者便獲勝，實為「公報私仇」的最好方法。

擲骰鬥快，話之你起跑線

第二款為賽車棋（Racing Game），亦和火車棋同一原理，玩法超簡單，就只有鬥快。唯擲中六點可多擲一次，但是通常坊間都有一個潛規矩，就是擲中「三個六，返大陸」。一圈共有五十格，而且要跑足五個圈，玩完一次真的不想再玩。這款純鬥毅力的遊戲，絕對不會贏在起跑線；但曾見部分親戚朋友以此作為賭博工具，盡失原意呢。

第三款為動物棋（Animal Chess），過程中加入驟升和驟降的「彩數」，而最「陰濕」的就是尾三至尾五的三格，幾個不小心加上天意弄人，就足以由第三十九格跌到去第五格。其實此棋和動物關係不大，動物只是裝飾圖案，不過這個概念，亦叫自己偶然都會和朋友自製類似的玩意，盡興一番。

愉快航程，三次創作致敬

第四款是稱為「Moon Chess」的彩色飛行棋，其正名應為「Aeroplane Chess」，是中國參考了「英國十字戲」（Ludo）於二十世紀「三次創作」出來的，而被「致敬」的「英國十字戲」（Ludo）則是從「印度十字戲」（Pachisi）演變而成。飛行棋籠統歸類為「十字戲類遊戲」（Cross and Circle Game），以模擬航道為主題，

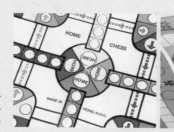

（左起）飛行棋、動物棋、波子棋、火車棋及食鬼棋。

由機場起飛至棋盤中心的目的地。十字戲類遊戲多為「擲賽遊戲」(Race Game)，由昔日的貝殼、陀螺、劈木等隨機方法變為今日的骰仔去決定前進步履。而像飛行棋的「擲賽及圖版遊戲」，棋盤則加以圓圈、十字為繞行路徑，以抵達終點「埋周」為勝利。

六角棋盤，引發六人應戰

最後一款為被稱為「Chinese Star」富有中國特色的波子棋，原為「Chinese Checkers」及「Chinese Chequers」之中國跳棋。正如飛行棋的變化一樣，是由原本「正方跳棋」作第「三次創作」。初名「Halma」的正方跳棋於大約一八八四年由美國人 George Howard Monks 發明，可供二至四人進行遊戲，誕生不久便被改良為六角形棋盤的六角跳棋。並於一八九二年同由蘋果棋發行商 Ravensburger 取得專利，命名為「Sternhalma」，即星形跳棋之意。二十世紀初期逐漸在各國流行，較早的英文名字為「Hop Ching Checker Game」，及後為於營銷角度上增加神秘感，又再被改為「Chinese Checkers」，而中國跳棋的稱法只為從英語直譯，事實上和中國並無關係。除了在香港被稱作波子棋外，上述的不同名字都完整保留了原名 Halma 跳躍之意。

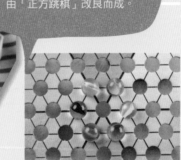

六角形棋盤的「六角跳棋」由「正方跳棋」改良而成。

玩法有趣，擲骰或食對方

其實「棋」字為「木」字部，又豈能滿足於塑膠製造，而廣西的「飛馬廠出品」除木製外，更加是七八十年代小朋友智力謀略的啟蒙老師。其產品可略分為兩大類，第一類是靠個人戰術來「食對方」，另一類則以「擲骰」來被命運決定鬥快到達終點。

捉棋除了講耐性，亦要講下手感應。尤其「食人隻棋」的時候，那種上壓下的感覺，甚為快樂。由原木製作的棋子，刻入坑紋，塗上紅綠兩組油漆，縱然可能含鉛，但是仍歷久常新。印刷和做工精美的紙盒，上下開合，內層厚紙貼上外層彩色的封面，當年來說相信全是 Handmade。唯隨盒附有的紙棋盤，需要小心對摺看管，多年來總是需要膠紙修補；但是紙盤夾木棋，總好過現在薄如禪絹的膠膜吧。

時代轉變，又豈止棋盤。多年前那份充滿藝術感的外盒，已經改由透明的塑膠盒取代，而當中的棋子，後期同樣亦改為塑膠物料。再至近年，原本每隻獨立鑄有圖案文字的棋子已變為空心貼上貼紙，縱然表面顏色美輪美奐，但是與最初的木製感覺已南轅北轍。只要稍稍風吹草便動，棋子已東歪西倒，樂趣無蹤。講到樂趣，只得小息和課堂前後可以捉棋。幸而有一樣「玩具」，可以上堂時盡情展現！

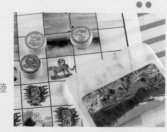

● 包含陸戰棋的海陸空戰棋

●● 兒童鬥獸棋

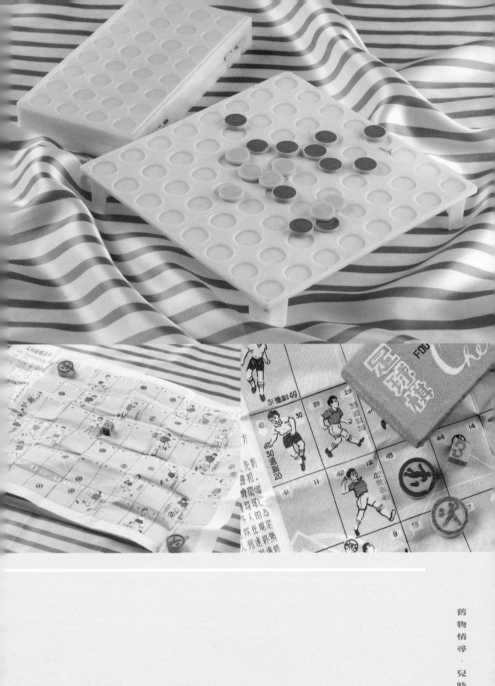

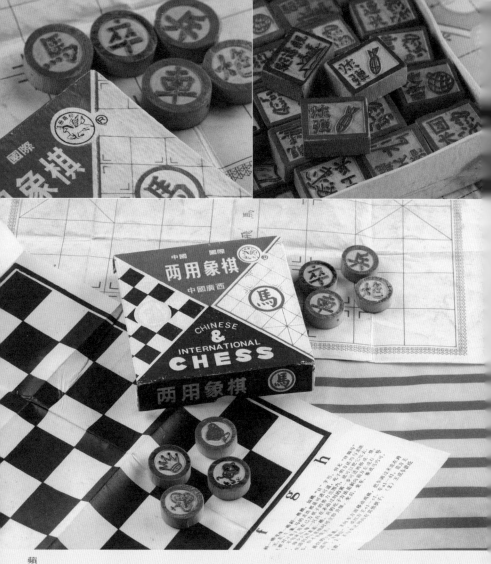

1　「蘋果棋」於8×8格的棋盤內，以首尾包圍的方式將對方棋子轉為己方顏色，當然秘訣就是盡力奪得四邊和四角，不過單是翻棋也叫人手軟。

2&3　「足球棋」和足球無關，雙方球員一左上、一右下各自進攻，擲骰行格子，直到自己入龍門。所以話：波唔一定係圓嘅！

4　原木製作的棋子，刻入坑紋，塗上紅綠兩組油漆，歷久常新。印刷和做工精美的紙盒，內層厚紙貼上外層彩色的封面。

5&6　兩用象棋就是中國象棋，於棋子反面再刻上國際象棋的圖案，美中不足是不能作「盲棋」玩法。

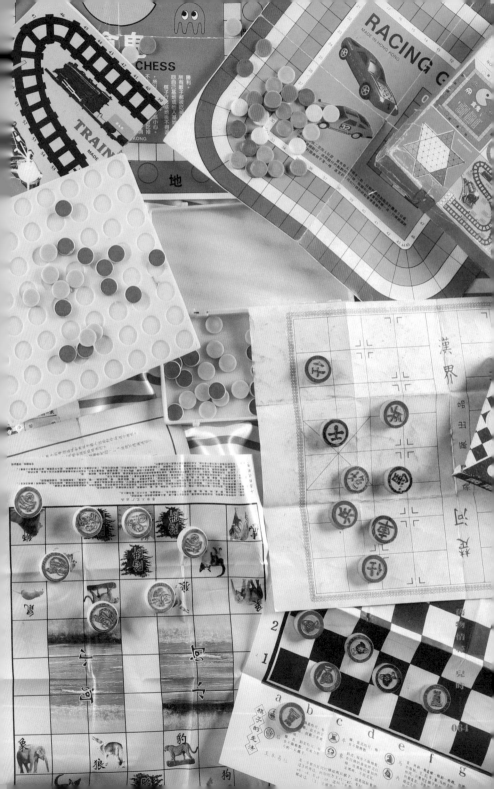

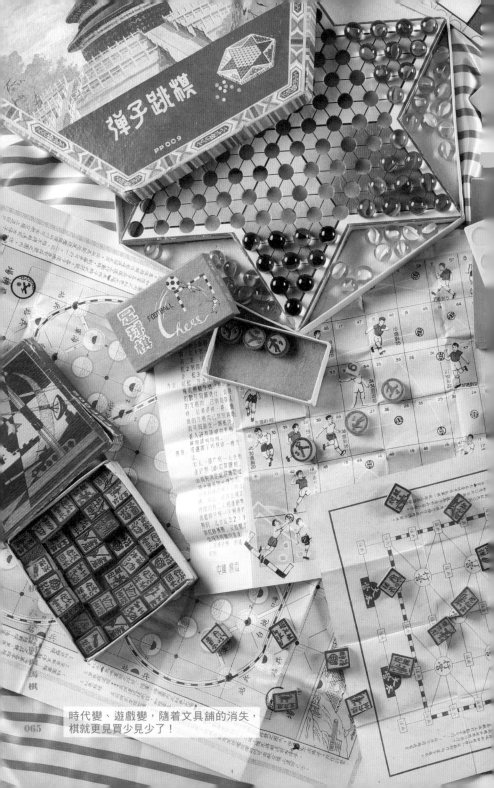

弹子跳棋

PP009

FOOTBALL Chess

時代變、遊戲變，隨着文具舖的消失，
棋就更見買少見少了！

開心機械

神奇筆盒與打字機

• • •

每年開學萬象更新，

執好書包，整理校服，看看哪位是班主任，

自然又期望能與女神同班。

小學生活天真爛漫！

日本風校園蔓延

第一次鐘聲，原地操場暫停；再一次鐘聲，排好分班隊形。入到課室被編排坐，高的在後反之在首。學號永遠「歐陽」（AuYeung）行頭，「司徒」（Seto）總是於四十後，自己姓「馮」（Fung）就高不成低不就。環顧四周，隔離左右，識新朋友，交換冧把，老師一到即刻收口。新書包、新水壺，當然少不了桌上新拍檔⋯⋯突然之間，有人晒冷，右手一出，嘩！神奇筆盒呀！

當時香港日本文化盛行，又流行音樂又機械人，高達、六神合體、宇宙大帝、百獸王、黃金戰士等卡通數之不盡，樂趣無窮。適逢香港生活開始穩定，上述角色當然文具佔領。當中筆盒以膠料製造，多為印有方程式跑車相片及卡通圖畫。而蓋內填入薄層海棉，軟淋淋而手感吸引。開蓋後，盒內頂層附有插筆的排座，底層剛好可放入量角器、三角尺和鈍頭鉸剪，並且內盒蓋亦精心設有可取出的手寫上課時間表。

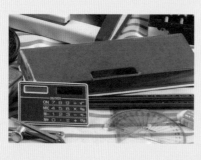
小時候筆盒多為塑料製造。

時代太快失味道

及至數年後，充滿機械感覺的神奇筆盒出現，可謂日式筆盒中的「大和號」，結集當時最高技術，人人趨之若鶩。筆盒左面設有五個按鈕，內裏全是相應機關：鉛筆刨、放大鏡、擦膠小櫃桶、插筆升降台和得物無用的溫度計。可惜要「擰正牌」帶玩具返學，實在要銀兩作等價交換，記憶中舊有筆盒只需十零蚊，但神奇筆盒則索價五六十，試問為了區區一個筆盒，當時又有幾多個家長捨得？

無奈長大了欠童真，之後便轉用鐵筆盒，再到無印良品的小膠盒、及後的拉鏈布袋，甚至現時僅智能電話適用的一支筆「兩頭走天涯」。生活只懂以實用為上，主力簡約，忘記了過往那份雀躍和新鮮的情感及味道。原來這種極機械化（Mechanism）的文具，在家中一直有一台。

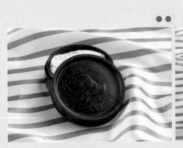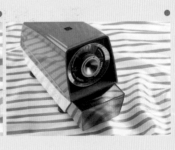

小學時每晚只見同住姑姐在客廳「滴滴答答」，這種敲擊聲音連發一會便「叮」一下，左手拉桿向右推橫，打字從來都是「合法的暴力」。

男生愛物理機械，唯打字機可說是女生最熟識的疆界。那份功架、眼神和速度，難以想像是出自纖纖玉手，昔日真正的鍵盤戰士，由巾幗英雌開創先河。

文書處理，色帶打印

打字機英文叫「Typewriter」，顧名思義是書寫的替代品，以簡單的機械物理，透過鍵盤壓下字粒，再撞擊色帶轉印到紙上，原理有如凸版印刷中的活字打印，以「字符」取代書寫字痕。每個按鍵可控制一個字粒，但每粒則有上下兩個「字」或「符號」，分別是大細階、數字鍵和常用的「@$&=%#〉*+~ㄎ」等「傳統情緒」符號，按下左右短 Bar（即現時的 Shift）來控制字粒的上下不同字符。不要以為所打出的文字只有黑色，其實所撞擊的色帶顏色分別有上黑下紅，或代替黑的藍色。按緊鍵盤上之轉色掣，透過色帶上移便可得出紅色效果。一路打字色帶則不斷向左慢行，直至卷盡為止，是打字機中唯一的損耗品。

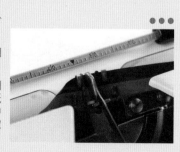

- ● 電動鉛筆刨現在已很少見。
- ●● 長短週、大小字和墨盒相信是不少人的集體回憶。
- ●●● 打字機透過鍵盤按下控制字粒，撞擊色帶印字到紙上，原理有如凸版印刷中活字打印，以「字符」取代書寫字痕。

挑戰速度，食力食腦

　　理論上字粒及相應機械結構經長期撞擊，難免有所磨損，幸而受擊的轉軸上置有一層薄薄軟膠，保護之餘亦可減低噪音，更令紙張上的字體更為美觀。若然失手打錯字，就要轉動右邊輪桿，以塗改液蓋過錯處，並待數十秒液體乾透後置回原位再打過。當中千萬不能心急，如未乾打上，連該色帶位置也會被「白油」上漆而失效。所以打字除了講求一分鐘打幾多個字的速度之外，最重要是不能出錯。而且打字「食力」之餘亦要「食腦」，古時只有人肉「Auto-spacing」，當每行遇到最尾一字詞，則要衡量位置是否足夠，若不夠位便要用破折號作分句，原稿多數是老闆粗豪快速的手寫撩草，技巧高之餘英文亦要有相當程度，當真要細心、智慧與美貌並重。

　　打字機改變書寫習慣，增加書寫速度，字數有預算之餘，還可以「過底紙」複印一兩份，唯欠缺個人風格。不過「針冇兩頭利」，打字機笨重，又怎能夠每日帶返學呢？

色帶是打字機中唯一的損耗品。

按轉色掣可得藍色、黑色或紅色。

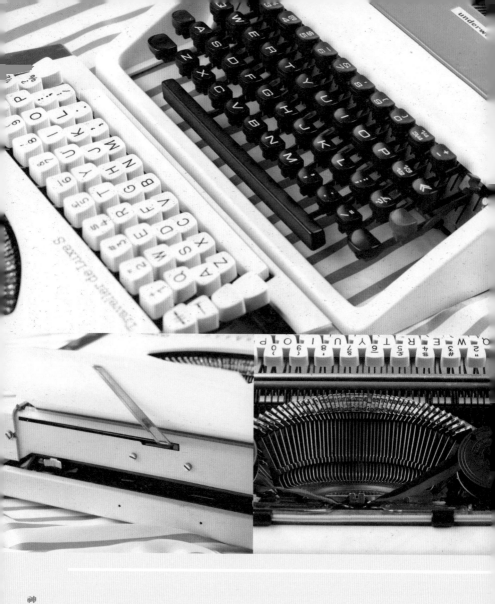

1　Underwood 315 打字機（右）
　　底部中空，減輕重量。

2　每個按鍵可控制一個字粒。

3　打字機後的紙托桿。

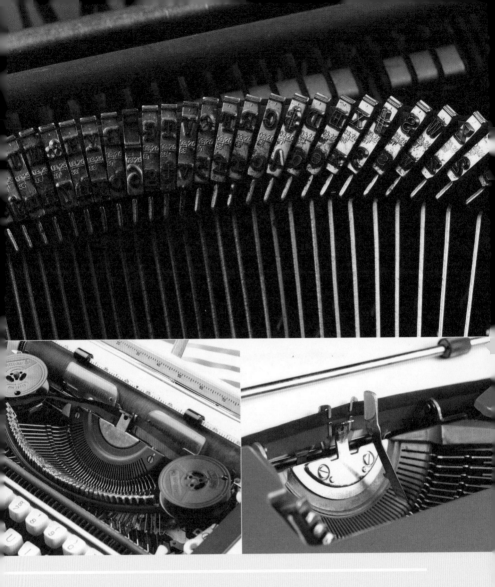

1　字粒有上下兩個「字」或「符號」。

2　打字機透過撞擊色帶印字到紙上。

3　打字時色帶向左慢行，直至卷盡。

4　說明書美中不足的是字體不是打字機字符。

鍵盤設計百年歷史

1860 年代末，打字機之父 Christopher Latham Sholes 與其團隊發明了首台「正式註冊」的實用打字機，取名為 Sholes & Glidden Type Writer，並由 E. Remington & Sons 公司生產，並於 1874 至 1878 年公開銷售。其外形有如「衣車」，需要以右腳控制踏板，亦只能打出大寫字母。不過同時推出了影響至今的 QWERTY 鍵盤，由於此鍵盤擺位有利常用字母輸入，其設計一直成為打字機、電腦鍵盤及智能電話的配置定律。而名稱的由來是因為左上角的第一行字母為 Q-W-E-R-T-Y。

1878 年，增強版的 The Remington Standard Typewriter No. 2 終於可鍵入大寫和小寫字母。1903 年，Lyman C. Smith 與其兄弟成立 L.C. Smith & Bros Typewriter Corporation，創新的機械設計奠定打字機的原理和外型。而約 1920 年，L.C. Smith & Bros 更與流動設備的製造商 Corona 合併，L.C. Smith & Corona 不斷打造卓越的產品並且引領了幾十年，自此成為最風行當代的輕便設備。可惜由於設計過於完美，加上產品亦離不開過往經典設計，無奈於 1999 年隨着個人電腦的極度普及，打字機亦淪為多餘擺設，L.C. Smith & Corona 亦宣告破產。

其中 1961 年，IBM 的 Selectric 帶來全新的 Typeball（或稱 Golf Ball）設計，取代了沿用了六十多年的 Individual Typebars，在同一文件中可打出不同的字體。而於十年後，Selectric II 橫掃全港的律師行、會計師行、政府文職部門。唯這「Ball- 機」就是長駐商業，家用者仍屬少數。

神奇筆盒與打字機

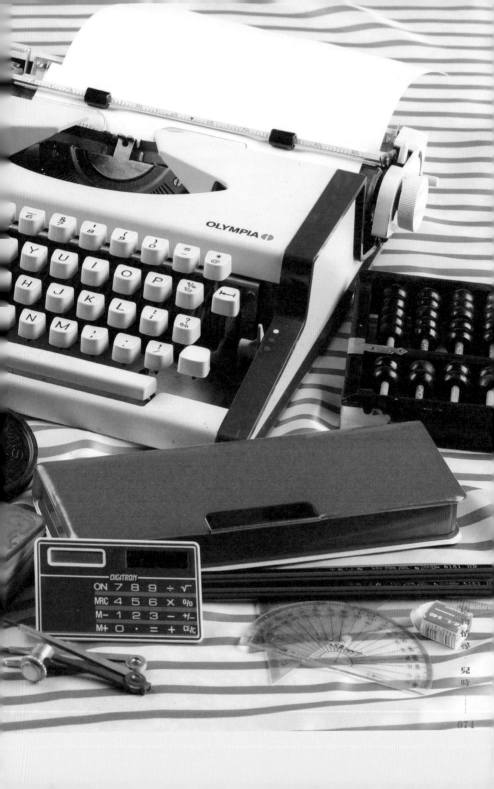

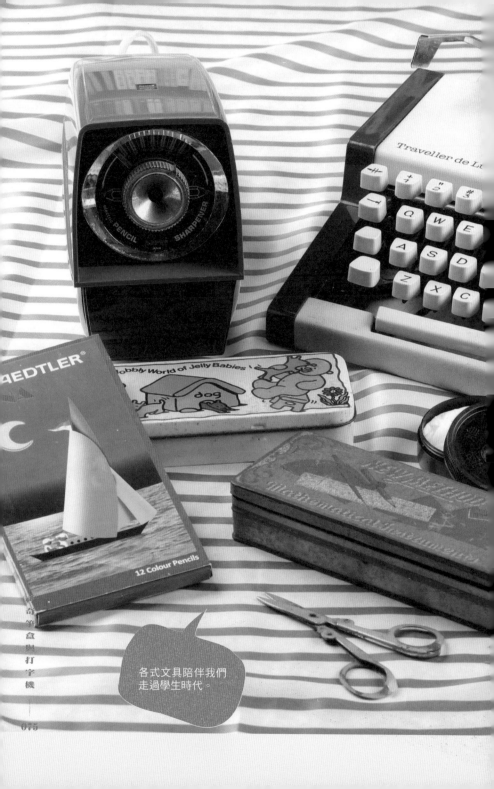

各式文具陪伴我們
走過學生時代。

啞老師們

卜文詞典
與新《辭淵》

...

「He, she, it, Mary」第三身單數，記得要加「s」。

現在、過去、將來，總要死記「Go, went, gone」。

「Siu Ming」和「Ming Fai」每次問候

「How are you?」

Susan 總是「Fine, thank you!」

漂亮就是鼓勵

遇上英文生字與會話，我自小總是變啞巴。小學成績科科九十幾分，唯獨英文僅僅合格。神愛「西」人，英文科阿 Sir、Miss 在學生心中總是高人一等。做人要有進步，當然要有動機和趣味，尤其語文學習，漂亮 Miss 本身已經是超班的教學法；無奈文法背誦總是有點悶，孤獨學習時總要有個伴，如此一本彩色的插圖英文字典，當然甚得我眾小學生喜歡。

充滿香港情懷

這本由卜文書社出版的《傳意式圖解小學英漢詞典》（Communicative English‧Chinese Dictionary for Primary Schools），尺寸近 A4，相比市面普遍又厚又細本的字典顯得份外趣緻，有如圖文並茂的精彩書本！這「卜文」詞典簡單分為三個部分，第一部分收集約一千六百個常用的基本單字，而每一個除有中英解釋、詞性、例句之外，並附有甚為地道的插畫；單看這些圖畫，已經可以成為小小的畫家。第二部分則嚴選了三千二百個較深的條目；第三部分更有分類詞語、課室常用語、通用略語、規則和不規則動詞表，尤其當中的中英文姓名譯音對照、主要的街道、建築物名稱，都充滿香港情懷和特色。

字典圖文並茂，吸引小孩子閱讀。

這本跟隨自己三十多年的好書，當年售價為三十元。一九八六年發行，同一年已經增印至四版。印象中是小學時老師在課堂中大力推介的自選購買項目，亦多謝這個「美貌與智慧並重的女神」，叫我當時對英文科甚有親切感，每當翻開詞典時總有樂趣。然而，它還有一個朋友，跨年代不經意的到來。

小五那年，一次偶然，發現了恆常課本以外的洞天。一塊自己所認識書群中最厚的磚頭，原來是家中上一代讀書時的朋友。深綠色的外衣，將其「淵」的感覺盡顯。《辭淵》的「淵」，並非只為潭之深淵，乃更為根源、開始之意。如此《學生新辭淵》，相信就是新修定之餘，更將《辭淵》本身有如百科全書的內容輕量化，將原有的二十多個附錄減一下，以迎合學生版本的常用風格。

學生時期透過閱讀這辭典，認識到每一個繁體中文字及詞皆有其造字的歷史意思。樂趣不只「戲肉」的辭彙查解，還有附錄如我國歷代系統表、我國歷代年數表、攝氏和華氏溫度換算表、世界各國概況表、各國度量衡貨幣表、電報的日期、實足年齡換算表、家族及親友稱謂表等等。可說是「一本

字典附有查閱的方法「四角號碼檢字法」。

傳意式圖解小學英漢詞典

一九六六年　一月初版
一九六六年　二月再版
一九六六年　六月三版
一九六六年十一月四版

出版者：卜文書社（九龍牛頭角定安街31號）
發行者：卜文文教事業公司（九龍九龍灣宏照道海發工業大廈九字樓C）
承印者：聯興印刷廠（九龍土瓜灣上鄉道39號昌華大廈七樓A廈）

定價港幣 $30.00

在手，世界睇透」——其實已超越學生需要的程度。

活字印刷示範

這本《學生新辭淵》定價港幣四元八角，於一九六八年由匯通書店出版。這四元八角的價錢，有如當時的三、四餐飯。當中的排版密密麻麻，就如把中國四大發明的「活字印刷」作了精彩完美的示範。這種純文字的壓迫感，第一眼是老花失焦的震撼，實在叫人難以想像，當時負責編輯的「語文編輯部」，天知道需要花費多少年月來完成任務。需知辭典的編製，涉及大量獨有的生字和僻字，每個均要重新作鉛刻。尤其當中的文字有如芝麻般細小，單看以上硬件的技術問題，就知道絕對不是一件易事。

說起任務，字詞背後代表的解釋和應用，確實會融入當時社會的一些文化及面貌。辭典背後亦包含豐富的價值觀、文法系統、語理邏輯和思考方法，字詞的納入亦代表對文化風俗的確立，豈止分析部首和筆劃！尤其早年不同地域及出版社的中文辭典，少不免受政治形勢影響。若要研究中國近代歷史，過程中需要對字詞解讀及釋義作參考；是曲還是直，當中全憑編纂者的修為。

- ● 1986 年初版，當時售$30。
- ●● 字典內配有小雲和加菲貓的插圖，應是不會重現的組合吧！
- ●●● 當年購書時商務會蓋上紀念印章。

卜文詞典與新《辭淵》

079

「辭典」以收詞為主，也會收字；而「字典」則收字為主，亦會收詞。

究竟是「辭典」還是「詞典」？原來「辭」字本義是爭訟時與訟雙方所說的「訟辭」，如「講辭」、「陳辭」等。而「詞」則是一種詩歌藝術，出現如「曲詞」、「詩詞」等文學作品。兩者本義以及引伸義都有極大的分別。

不過正如《康熙字典》中解：「循用已久，不能更正，然究心六書者，不可不辨。」時代不斷改變，字與字之間的混合相通，都已經成為文化歷史，「藉」來「借」去又何需計較為意。

但說到打破學習沉悶，則有新一代的多媒體渠道……

to act like a person 機械人
The children are playing with the robot. 小朋友在玩機械人。

ck

rock (rock) [n.] [a rock, rocks]
1. large stone 巨石
2. a hill 山
Jenny is sitting on the rock.
珍妮坐在大石上。
Lion Rock 獅子山

cket

rocket (rock′-et) [n.]
[a rocket, rockets]
a spacecraft 火箭

school. 學校四周有欄柵圍繞着。

ferry

ferry (fer′-ry) [n.] [a ferry, ferries]
boat that carries people and goods across the sea, river, etc.
小輪
People cross the harbour by ferry. 人們來坐小輪過海。
How do you cross the harbour, by ferry or by MTR?
你是坐小輪或地下鐵路過海的？
the Star Ferry 天星小輪
a vehicular ferry 汽車渡海小輪

中英文譯音對照表，充滿香港情懷和特色，童年時大家首一兩個英文名也是在這裏選取的吧！

● 當年已有天星小輪及地下鐵兩種過海交通工具。

●● 字典會加入地域性應用，介紹 Rock 時會以 Lion Rock 作例子。

Andrew	安德魯	Anthony	安東尼	Arthur	阿瑟	Benjami
Bill	比爾	Bob	卜	Brian	白賴恩	Bruce
Charles	查理斯	Charlie	查理	Christopher	基斯杜化	
Daniel	丹尼爾	David	大衛	Dennis	丹尼斯	Derek
Donald	當奴	Douglas	道格拉斯	Edward	愛德華	Eric
Fred	弗烈	Frederick	弗雷德里克	Gary	加利	George
Gilbert	吉伯特	Gordon	哥頓	Henry	亨利	Humphr
Jack	傑克	James	占士	Jeremy	哲里米	Jim
Joseph	約瑟	Kenneth	堅尼夫	Laurence	羅倫斯	Larry
Louis	路易	Luke	路加	Mark	馬可	Martin
Michael	米高	Nicholas	尼哥拉斯	Norman	諾曼	Oliver
Paul	保羅	Peter	彼德	Philip	菲臘	Raymon
Robert	羅拔	Rodney	羅德尼	Roger	羅渣	Sam
Stanley	史丹利	Stephen	史提芬	Ted	泰德	Thomas
Timothy	提摩太	Tom	湯姆	Tommy	湯美	Tony
Vincent	雲遜	Walter	華爾特	William	威廉	

Women's Names: 女子名

Agnes	雅麗思	Alice	愛麗絲	Amy	艾美	Angela
Anna	安娜	Annie	安妮	Barbara	芭芭拉	Belinda
Carol	嘉露	Catherine	嘉芙蓮	Cecilia	西西莉亞	Christina
Clare	克萊兒	Daisy	黛絲	Deborah	狄波拉	Diana
Doris	姚麗絲	Dorothy	桃樂西	Edith	伊廸芙	Elaine
Erica	艾麗嘉	Eva	伊娃	Fanny	芬妮	Fiona
Frances	法蘭西絲	Gloria	歌羅莉亞	Helen	海倫	Hilda
Isabella	伊莎蓓拉	Ivy	艾薇	Jane	珍	Janet
Jennifer	珍妮花	Jill	姬兒	Joan	瓊	Josephine
Julia	茱莉亞	Julie	茱莉	Juliet	茱麗葉	June
Laura	羅娜	Lily	莉莉	Linda	琳達	Lisa
Maggie	瑪姬	Mandy	曼蒂	Margaret	瑪嘉烈	Maria
Michelle	米雪	Miranda	米蘭達	Molly	摩利	Nancy
Olivia	奧利花	Pamela	彭美拉	Patricia	珮特麗莎	Paula
Rebecca	麗蓓嘉	Rita	麗達	Rose	露絲	Rosemary
Sandra	仙杜拉	Sarah	莎拉	Shirley	雪莉	Sophia
Sue	蘇	Susan	蘇珊	Teresa	杜麗莎	Tina
Victoria	維多利亞	Virginia	維珍妮亞	Wendy	溫黛	Winnie

(40) Punctuation Marks (標點符號)

full stop (.) 句號　　question mark (?) 問號　　　　　comma (,

semicolon (;) 分號　　exclamation mark (!) 感嘆號　　brackets (

quotation marks (inverted commas) (' ') 引號　　hyphen (-

apostrophe (') 省略號, 所有格符號　　　capital letter 大楷

車，但她沒趕上。
by train　乘火車

祖父的頭髮是灰白色的。

tram (tram) [n.] [a tram, trams]
public, electric cars running on roads 電車
Travelling by tram is cheaper than by bus.
乘電車比乘公共汽車便宜。
tramlines　電車路軌
a tram driver　電車司機

grocer

grocer (gro'-cer) [n.]
[a grocer, grocers]
a person who sells food li sugar, biscuits, etc 食品雜貨商
My neighbour is a groc
我的鄰居是個雜貨商。

ground

ground (ground) [n.]
the top of the earth
地面

vel

travel (trav'-el) [n.]
[a travel, travels]
= tour

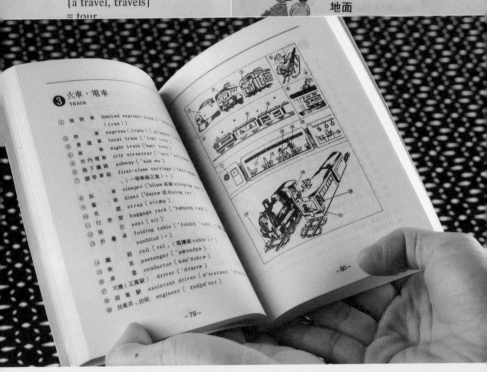

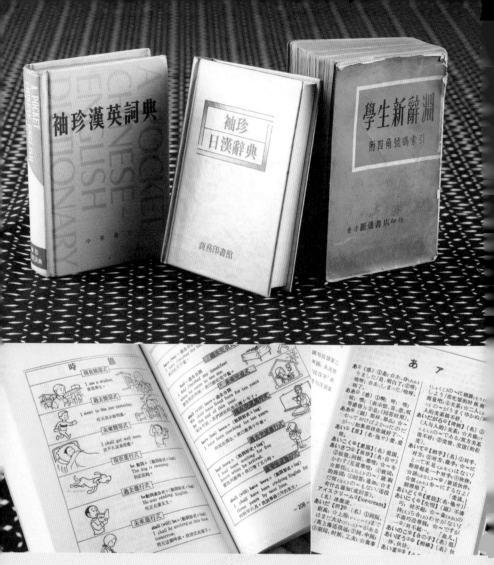

1　食品雜貨店為當時社會常見的店舖。

2　現時乘電車仍是比巴士便宜呢。

3　圖解字典畫功精緻，不失為解悶良方。

4　這三本字典伴我們走過讀書歲月，其中《袖珍日漢辭典》為解讀日本文化必備的寶典。

5　日文字典以行數分類查閱，此為第一行第一個平假名字符。

6　字典兼具教英文文法功能呢！

新派學習

《成語動畫廊》、牛仔與集圖冊

...

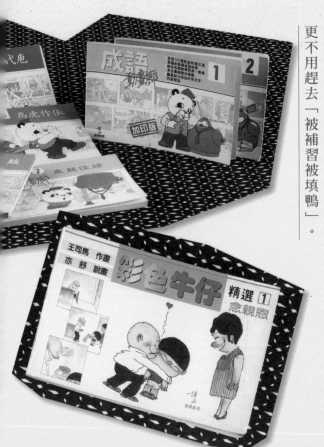

小學時代讀下午班，放學歸家剛好播放《六點半新聞》。吃過晚飯有輕鬆處境劇《香港八三》，談笑風生諷刺時弊過後，還有《每日一字》的林佐瀚先生登場。下午上課學習課程知識，晚上看電視認識世態民生時局。那個年代不用學習琴棋書畫，更不用趕去「被補習被填鴨」。

乘龍佳婿，藍田生玉

一九八七年，隨着《每日一字》完結，無綫電視帶來自家製作原創動畫，由過往單一真人主持豐富至多角色層面，並且由一個字提升至四字詞，將原本沉悶的中文學習，秉承林佐瀚先生的風趣幽默，搞笑地以動畫免除那份苦澀艱辛，《成語動畫廊》由此而生！

《成語動畫廊》合共一百八十集，每集三分鐘。由主持人熊貓博士與YY作開場和結尾，中間的成語故事會因應每集主題由不同角色擔綱。由於講解古代成語，所以故事中人全為古裝，亦會穿插史實及中國傳說人物。有趣的是當中人物比例不一，體型又會突然改變，並巧妙地以廣東話生動演繹。加上簡單而開心的片頭和片尾曲，一聽就知熊貓博士駕到。連同林保全及林丹鳳作熊貓博士及YY的聲演，對小朋友來講絕不陌生，就連不少大人和家長也是他們和節目的Fans。動畫如此，漫畫同樣老少咸宜！

二

對書本的閱讀，從來都不是太喜歡。及至初小時有一年，爸爸於書報攤買了一

《成語動畫廊》益智且有語文價值，不單在電視播放，更收錄到VCD發售。

本漫畫，除了封面和封底是彩色之外，內裏只有黑白線條。這本小故事書，特色就是內文沒有任何文字；以「契爺和牛仔」平日相處作主線，並且常以一頁四格表達一則故事，訓練我對當中影像的連環聯想。

六十年代，王司馬先生（原名黃永興）擔任金庸小說中之插圖畫家，及後並且與王澤（原名王家禧）聯合於《老夫子》執筆。及至七十年代初王司馬隨王澤對《老夫子》的收筆而開始創作出《契爺與契爺》，而「牛仔」角色便正式在此登場，一同在《明報》連載。自此這兩仔爺極盡讀者喜歡，漸漸變成寶貝組合及故事主膽。他們受歡迎程度之高甚至還擔當了 Nabisco 的雞香餅和雞髀餅廣告的主角，深入民心。

一頁一格，四字描述

王司馬除了創作出大人細路都會心微笑的牛仔故事外，還有筆風相近但內容不同的時事民生和政治漫畫《狄保士》。當中漫畫沒有固定主角，而與牛仔不同的是多以一頁一格形式，並以中文四字加以描述，內容常以幽默方式諷刺時弊，多年過後偶爾拿來品嚐仍覺得甚是回味。至於「狄保士」一名的由來，是由於王司馬極為喜歡西方古典音樂，尤其鍾情法國印象派音樂家 Claude Debussy，黃君自覺其漫畫風格朦朧，故此取自相對諧音。

價值反思，公民教育

上述兩套漫畫有幸於一九八二至一九八三年間，由博益悉心選取結集出版，其以接近CD盒尺寸的精裝本系列小書印刷，方便攜帶，貫徹輕鬆小品的風格。可惜王司馬於一九八三年因病離世，精彩作品亦因此無繼。

由愛牛仔和《狄保士》，感情伸延至作者王司馬。有謝黃永興先生讓我們一代自小有機會透過閱讀學習反思的價值，啟發對家人和社會的關注和共鳴。觸及難於啟齒的親情和複雜的政治話題，讓我們能上一堂輕鬆的公民教育課，教我們關心自己出生和長大的地方。若然談到另類學習，有一種更令人為之瘋狂，就是「集．圖．冊」！

〈二〉

被培養出儲物的習慣，真是「有賴」吾家。自小被爸爸熏陶開始集郵，眼見媽媽鼓勵，積少成多，聚沙成塔，後來積穀防飢，改善生活。誰知對集郵的興趣漸減，乃因某年突然間出現《動物世界》集圖冊！

顧名思義，集圖冊目的就是要你瘋狂的去「集」，而集的方法由始至終只得一

● 當年時興單色漫畫，彩色則較為少；頁底附有英文翻譯。

●● 《狄保士》在歡笑中諷刺時弊。

●●● 心愛的漫畫當然要寫上名字、班別及學號。

個：真金白銀。圖卡為一張背後有編號的貼紙，正正有如將銀紙當牆紙用，目的就是要貼滿集圖冊內的指定空格。印象中一元五角一個集圖包，內含五張貼紙，見證着舊式士多零售的興旺。零食、飲品、香煙、罐頭、甚至小型玩具等等，都是他們售賣的貨品。由於當時未有普及的彩色打印，亦未有魚目混珠的盜版，一開始入坑，就有如停不了、儲不齊的「毒癮」。並且每次購買集圖包都要衷心禱告，祈求不要有重複相同，當然還希望得到自己想要的編號。那份尤如中獎的感覺，至今仍然難忘。

節衣縮食得來，豈能淪為廢紙。若然集圖重複，總要尋找出路。這時朋友越多就越見成功，交換、轉手、部分士多也作收購放售，氣氛就正如現在的「中佬」站在旺角的地鐵大堂「吹水」和交收。及後甚至連報紙攤檔都加入行列，肥水不流別人田。

若然有幸集得齊，可以將它寄回出版公司抽獎，頭獎是「富格林金幣」；可惜成功總是差幾步，多本集圖冊總是集不齊。尤其那些由多張貼紙組成的二合一至六合一圖，我總會陰謀論地懷疑是否根本沒有。長大後才明白集圖原來是有錢人的專利喜好，一大盒整盒買，不會等命運安排呢。

《動物世界》集圖冊之後，接力推出的是《恐龍世界》（The Age of Dinosaurs Prehistoric Animals），之後還有《墨西哥'86》及《意大利'90》等世界盃、變型金剛、虎威戰士、捉鬼敢死隊、HE-MAN、Barbie、加菲貓等益智集

集圖冊會販售到多個國家。

此為一頁成功例子，貼滿了各國的足球場館。

圖冊。如要數在港影響最大的集圖冊，應該是1986及1990兩屆世界盃了，不但建立起日後閃咭、球衣、波鞋的儲物習慣，更帶領港人認識世界足球，邁向國際。

《成語動畫廊》第一次跟各位讀者見面，現在隆重介紹本書的兩位司儀熊貓博士和ＹＹ出場，跟各位說幾句話。

「各位大朋友、小朋友，我是熊貓博士，很高興在這兒跟你們見面。還是機械人ＹＹ。」

"Ladies and Gentlemen, I am Y Y. Nice to meet you."

「嘩！ＹＹ怎麼說起英文來？」

"We appoint you, 熊貓博士, Supreme Commander."

「好吧，就讓我介紹這本《成語動畫廊》吧。中國是個歷史悠久的國家，語言文字豐富，其中有許多精警生動的成語，一句話便能表達出深長的意義，我們應該好好學習。」

1　《成語動畫廊》亦曾推出彩色漫畫。

2　漫畫印刷偶有錯體，熊貓博士的眼睛變紅了。

3　第一期的漫畫介紹熊貓博士和ＹＹ登場！

4　《成語動畫廊》合共一百八十集，每集三分鐘。

5　《成語動畫廊》漫畫及 VCD 都很受大眾歡迎。

6　漫畫後頁更會教你畫畫，培養小朋友的繪畫天份。

7　兩本皆為全彩印刷。

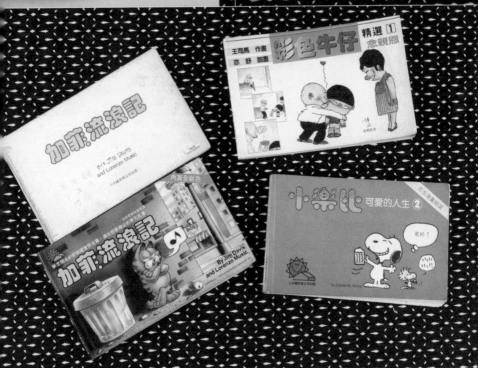

漫畫叢書

定價港幣十五元
ISBN 962-17-0291-7

《彩色牛仔精選》之一「念親恩」，選輯了王司馬多幅表現父母愛子女之心無微不至的精采漫畫作品，並由他的作家摯友亦舒寫出她對每幅漫畫的深刻了解和感受。王司馬的漫畫，亦舒的解說，情思並茂，兩相佳妙。

1&2 三分鐘學習一個四字成語，有趣味又有意義，比一般文字閱讀更為上心達意。

3 博益及小太陽當年推出幾本漫畫都深得小朋友歡心，如《加菲流浪記》、《彩色牛仔》、《小樂比》等。

4 牛仔故事為王司馬的代表作，每每翻看猶見親情常在。

5 小時候第一本漫畫，是個光頭鬚鬚大叔，加上一個大頭「柏霖仔」的天真小孩，將生活瑣碎趣事，畫於四個格子。

6 溫情洋溢，故事深入民心，「牛仔漫畫」盡見父子相處典範！

1　原來貼圖可寄回出版社交換。

2　二合一的貼圖較難集齊，圖下
　　寫有中英對照的動物簡介，寓
　　娛樂於學習。

3　世界盃集圖冊附有彩色海報。

4　PANINI 當年推出集圖冊後一紙
　　風行。

5　集圖冊及牛仔故事是當年極為
　　健康的課外讀物。

校園點滴

水壺、白鞋與校服

• • •

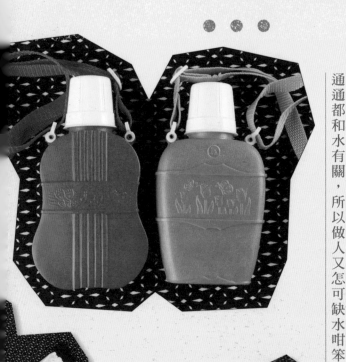

水，是構成人體的重要成份。

由吞嚥消化到運送養份，潤滑關節至排泄廢物，

降低尿酸又調節體溫，還可以預防結石及痛風，

通通都和水有關，所以做人又怎可缺水咁笨！

本土威水，製出心水

既然水是這樣重要，就一定要讓小學生認識它，但舊時並不是隨處都有水機龍頭出水，要飲水就要儲起以備不時之需。儲水要有水樽，所以自小學開始，返學就隨身攜帶水壺，外觀更要由必需品變成潮物。潮物就是「膠物」，由塑膠粒「啤」壓而製，當時正值香港工業發達，尤其塑膠製品輕便又堅固，全面取代過去的玻璃和鐵製。

水壺設計實用，扭開頂置的水杯，還有一個要擰開的壺塞，左右有兩小坑，以便調節倒出水量之餘，更可訓練小肌肉的協調。為了攜帶方便，壺身亦設有可調節的尼龍帶。如此上好的日系風格，究竟有沒有我們香港設計的土炮？

提起塑膠土產，自然想起「紅Ａ」出品。小時候遇到制水，寶藍色和鮮紅色的水桶自然是養兵千日大派用場。仍記得電視廣告中，有個阿伯用木棍敲打桶底，以證堅硬。不論街市的箶箕、茶餐廳的漏斗形膠櫈、家中的賀年全盒及漱口嗉，盡見雙色紅藍。原來六十、七十年代，紅Ａ已有小學型水壺，反觀上述所介紹的日本款式，紅Ａ才是始祖。紅色編號為「514」，結他外型印上音符圖案，藍色517則為一般壺型但鑄印花朵，並標明「Made in Hong Kong」。

「紅Ａ產品，係得嘅！」

自幼醒水，整色整水

初小時當然會循規蹈矩，按部就班逐一擰開蓋飲水。但到高小時，已經嫌麻煩，開始「懶威水」轉為夾腰如A5紙大小的輕便型。老土的側帶變為小手帶，沒有小杯但有小蓋，方便豪飲。除了輕便外，當時還有獅球嘜送的「大哥大電話」，其天線就是壺蓋。總之目的就是撤去水杯，避免玩包剪揼採時被同學踩爛，無可挽回。講到踩爛，不得不提一款鞋⋯⋯

（二）

上課要著黑皮鞋，大癲大肺的PE堂反要穿白色布鞋。甚麼是白布鞋？咪「白飯魚」囉！舊時未有iPhone和iPod，純白色又白字頭的物品不多，長輩不喜歡「白唉、白唉」，小朋友又喜歡改花名，自此「白飯魚」一名便落得操場，上得飯枱。久而久之，同一名字，兩種物件。

「白飯魚」以白色帆布配以較薄的綠色或黑色橡膠鞋底，鞋邊亦以一條膠條封上，有綁帶和直穿的「懶佬」設計；無帶款式鞋口左右縫上彈性橡筋布料，方便輕鬆穿上。尤其對於講究快速的「波友」來說，光速落場，踩踭照上。「白飯魚」

白鞋粉用法簡單，粉加水後塗抹於白鞋上。

外盒英文名字雖然稱為 Tennis Shoes（網球鞋），但在港多數為「踢石屎波」之首選，由於鞋底和鞋面夠貼、夠輕、夠薄，對於「少年十八窮人」來說，實在是控球極佳的恩物。並且白色布料，配合 Marker 可盡表創意，畫出獨特意念。

逐漸變黑，立即變白

每當操場比武，拳腳自然「有眼」，白鞋總被同學多次刻意踐踏，白雪雪的鞋身一定滿佈鞋印。往時未有「藍威」朋友，清潔只好靠洗衣粉及雙手。每個星期，不是要幫皮鞋擦黑，便是要為白鞋漂白，如此工夫，大人覺得浪費時間，孩童則視為好玩。如果嫌未夠白，還有「白鞋水」塗兩遍作美化。不過不要過份美白，否則布身會越鬆越硬。

正正由於「白飯魚」的輕薄，十多年前被指鞋身過於柔軟、吸震力差，加上足弓位欠承托，容易做成足弓塌陷、弧度變小、腳掌扁平，成為「扁平足」幫兇，不利於兒童足部發展的健康。結果導致售價二三十元的「白飯魚」，由中、小學生之返學必備變為遭家長唾棄。當年的「雙錢牌」、「回力牌」、本土的「馮強牌」

● 高小時已開始有 A5 大小的夾腰輕便型水壺。

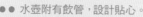
●● 水壺附有飲管，設計貼心。

和綁帶的「蜻蜓牌羽毛球鞋」等舊版「白飯魚」，幾番掙扎亦無奈黯然停產，絕跡於球場天下。再著返，真是「型到爆」……

過期當時興，老土變潮型。穿同一個款式，五年就這樣過去。突然之間，午夜夢迴，很想穿回舊有感覺；無奈身形已經改變，肚腩位置亦難以實踐。「白飯魚」、白恤衫、灰色褲，就此渡過中學生涯。中學讀男校，一級有五班，每班四十二人共同擠於班房「坐監」。兩把大吊扇夏天相當恆溫，加上房間充斥臭男人味，真是「要贏人先要贏自己」。男校沒有女生，陸運會、水運會沒有吸引的啦啦隊，只有中一中二的師弟被迫去用益力多樽裝黃豆叫「Hurry Up」。

／二

沒有異性的青蔥歲月，課餘學習成人會話之餘，亦會互相交換角色配合欺凌。藍色校褸是很好的告示板，同學們會將塗改液塗於枱上，再用鐵尺鏟起製成粉末，灑於前座同學肩膀製造頭皮效果。又或是於午飯前的小息，用粉筆在同學的褸上寫上郭富城的改編名曲《I'm On Fire》，以便午飯時一同在區內巡遊。另外，在未有負離子的年代，同學間總有一個公仔麵頭，坐後面的同學愛每天隔空打釘書釘於對方頭上，三日才洗一次頭的捲髮朋友，其時才明白為何總有釘書釘在枕頭。

無分師生，情急智生

同學被玩弄，老師又點可以冇份。有熟悉電工的同學，不定期更換課室光管和風扇電掣的開關位置，以致老師們滿有挫敗感。亦有同學將粉刷拍於老師枱的底部，每當有老師腳頂枱底，膝頭哥位置總是充滿粉末。誰知有一天，鄰班同學丟失銀包，於是突然封課室要搜書包。不幸有人攜帶「人體藝術攝影作品」，在等待訓導主任期間，聰明的同學二話不說取出老師櫃桶放入桶底的薄層，選上這最危險的地方收好「甜品」，全班同學同心避過一關。不過有一位不會每天執書包的同學，這時才發現書包內好多石仔，實在有賴同學每天送他一顆。

在眾多惡作劇的當中，唯一一樣是老師容許的，就是在畢業課堂最後一天，互相以簽名的方式去塗鴉校服。這時才發現多年以來，身上一件輕薄的恤衫，脫下的時候可如此的重。校服背後代表着一個身份，亦代表着自己少年時代的結束。告別校園，亦告別這份純真。自此每到一間學院或機構，總會披上所屬的風褸，擔上更重的責任。

● 我和數位同學亦被「Figure」起來，並有故事連載。

●● 同學的簽名至今仍留在衣衫上。

●●● 當年邀請恩師謝 Sir（本書提序者之一）於衣領上簽名，而衣袖則是絲網印刷了他作顧問的「Art Club」字樣，畢業後毋忘當中領袖教導。

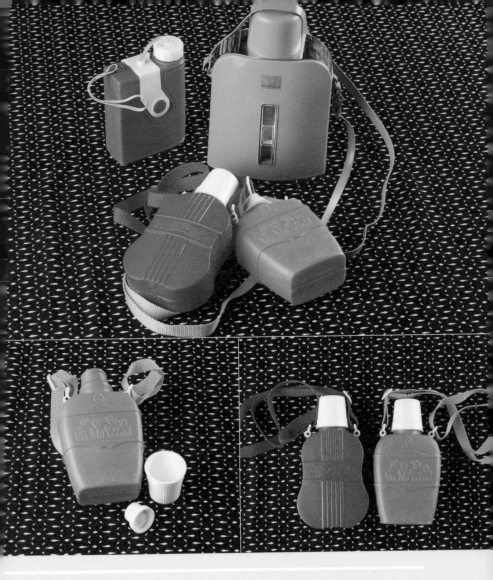

5 4 3 2 1

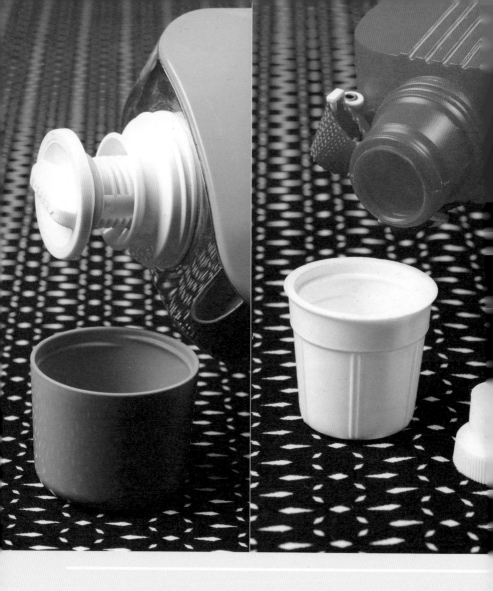

1 各式水壺為當時成人小孩必備物品，綠色為日本製象印水銀玻璃內膽水壺，保暖度十足。

2 紅色編號514，結他外形印有音符圖案；藍色517則為一般壺型但印上花朵。

3 膠水壺底註明「Made in Hong Kong」。

4 膠水壺附有小水杯。

5 扭開頂置的水杯還有一個壺塞，壺口有兩小坑，調節水量之餘，更可訓練小肌肉。

校服背後代表着一個身份，披上所屬
的風褸，擔上更重的責任。無奈今時
今日只求成績而不是問人品。特別是
社工學科和神學院風褸上繡有很有意
思的圖案和文字：助人自助（左下）
及領袖牧人（右下）。

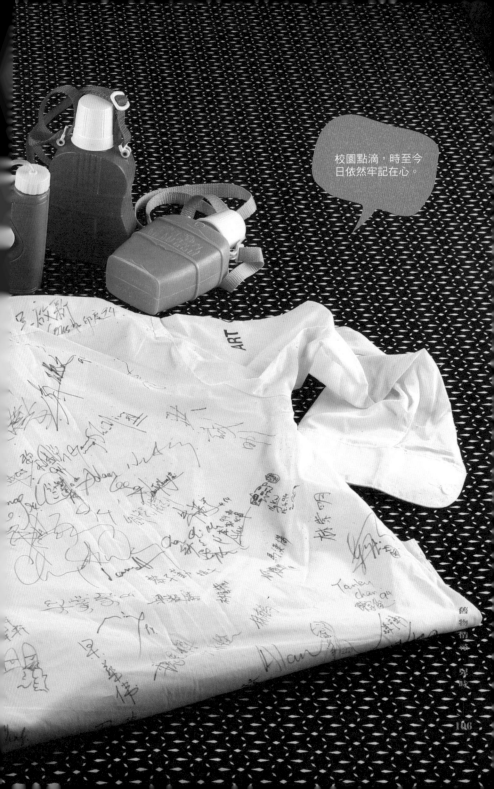

校園點滴，時至今日依然牢記在心。

3

青春

3.1

便攜電玩

GAME & WATCH

...

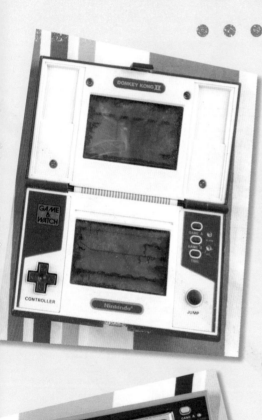

七十年代，日本從戰後重拾經濟動力，科研成果全球領先，當中微型晶片與小型液晶螢幕技術成熟。集成電路、微型處理器等變得更小、更輕，成本和售價變得更為便宜。由此帶來世界首部卡片型口袋計數機「Casio Mini Card LC-78」的驚世誕生，並觸發電玩遊戲大師橫井軍平的創意，把握先機拉攏任天堂（Nintendo）與聲寶（SHARP）合作，參考上述計數機，創製出傳奇手提遊戲機 GAME & WATCH。

舊物情尋・青春

簡單操控，樂趣無窮

一九八〇年，任天堂一方面推出大型 Arcade「街機」遊戲，另一方面發售掌上遊戲機 GAME & WATCH。務求大部有大部玩，細部玩弄於手掌間。後者外表為塑膠物料，加一塊薄薄的金屬外層作為外衣，設計之時針對上班一族，方便隨時放入衣衫的口袋；它採用兩粒小型 LR44 鈕電，共 3V 推動耗電量低的微處理器、集成電路及液晶螢幕，作坐車或等人時的掌上娛樂。有趣的是，這新科技玩物，對小朋友的吸引力高於大人。自此令任天堂順利跨過當時困難的財務狀況，躋身於世界電子遊戲一哥之列，橫掃街機、家庭電視及手提遊戲機市場。

GAME & WATCH 初期為統一尺寸螢幕，機身左右設有控步手掣，並且必有的 Game A、Game B 及 Time 鍵。由殿堂級遊戲大師橫井軍平設計，除獨有的內置單一遊戲外，每款均設有時鐘功能。簡單的上下左右操控，配以同樣簡單的音效，不斷重複，以同一動作，完成越來越快的任務。

十字操控，奠定基礎

GAME & WATCH 沒有停留於初期的成功，由最初推出的銀色「Silver」型號之金屬面板，和左右各一的紅色按掣外型，變為一九八一年一月推出之金色

Donkey Kong 是一隻大猩猩，首現於 1981 的《Donkey Kong》遊戲中，人稱 DK。人如其名，DK 雖如 King Kong 龐大，但像驢蠢。

「Gold」型號之餘，亦隨不同遊戲加入相應的按掣，並且追加了鬧鐘功能。液晶螢幕的背景，更採用了彩色的透明效果。半年後，更推出較過往大一點七倍螢幕的「Wide Screen」機型，知名卡通人物的主題遊戲亦隨即登場，Snoopy、Mickey Mouse等等當然參與其中！

過橋抽板，無限循環

通常遊戲一開始附有三條生命，永無止境的無限Loop遊戲，「爆機」時以最高的顯示分數「999」為目標，之後便會由「001」重新顯示，遊戲速度也會加快不少。由首款遊戲《Ball》的誕生，到經典作品如《Manhole》、《Octopus》及《Fire》等等，皆令GAME & WATCH侵佔市場，甚至衝出日本，以「Tricotronic」之名進攻至西德及澳洲。當然七十後的我們，自己和屋邨街坊朋友，隔離左右總有一部在手，獨樂樂也眾「換」樂，不怕沒有時間，借上借時只怕朋友不夠。

一九八二年五月，革命性的「Multi-Screen」型號誕生，先有左右對摺的《Mario Bros.》帶來上下一體的按鍵，及後上下對摺的《Donkey Kong》中，橫井軍平的團隊更設計出創新的上下左

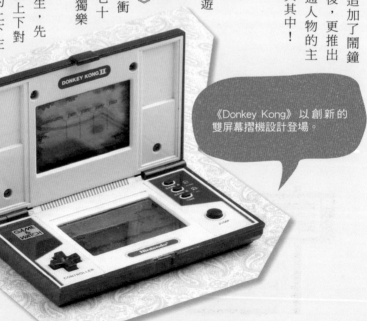

《Donkey Kong》以創新的雙屏幕摺機設計登場。

右 D-pad（Directional Pad，即十字鍵），並且直接套用於一九八三年所發售的 Family Computer 紅白機操控手掣上，奠定日後遊戲機手掣擺位的定律及基礎。

二人對壘，功成身退

正正因為紅白機的出現，GAME & WATCH 的銷售量自最高之《Donkey Kong》開始下降，及後彩色螢幕的「Tabletop」和「Panorama Screen」、單色的「New Wide Screen」和擬似彩色顯示效果的「Super Color」，銷售數量都只是一般。及至尾二的一代「Micro VS. System」型號，帶來了二人真人對戰的手提遊戲，不再只循環於越來越快的遊戲速度，為遊戲機帶來非純電腦化的感覺，為沉寂的 GAME & WATCH 帶來一絲曙光。最後於一九八六年開始推出的「Crystal Screen」型號，隨着於一九九一年最後一款遊戲《Mario the Juggler》推出後，正式叫這傳奇一代手提遊戲機完成歷史任務。

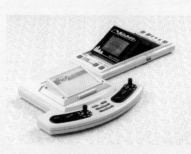

Game & Watch 在市場上亦遇有不少對手，如 POPY、Casio、Tomy 等等。

經典遊戲當中，不得不提的是《Donkey Kong》，這遊戲中的 Jumpman，任務就是拯救在 Donkey Kong 手上的女朋友。而由於 Jumpman 的有趣外型極受歡迎，不久立即被 Nintendo 選中作為獨立發展，並且正式取名為 Mario。其首款擔正的遊戲，正是 1983 年推出的左右式摺機《Mario Bros.》，並且於 1985 年「紅白機」遊戲系統中升格為《Super Mario Bros.》（港譯為孖寶兄弟），自此 Mario 一名衝出國際，和弟弟 Luigi 更成為任天堂的招牌代號。Mario 這名字，傳聞是來自任天堂美國總部隔壁的 Pizza 店。另外《Donkey Kong》、《Mario Bros.》、《Legend of Zelda》、《Pikmin》等經典遊戲，均是出自被譽為「Mario 之父」之宮本茂呢！

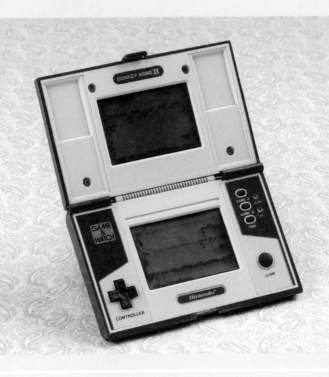

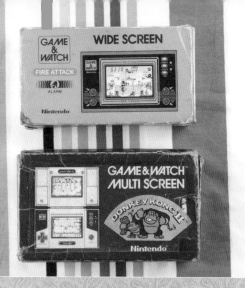

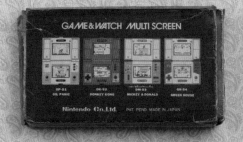

1　這款經典便攜式手提遊戲機，初推出時建議零售價為 5,800 日圓，有如一套合體的超合金玩具價錢。

2　Wide Screen 機型有較過往大一點七倍的螢幕。

3　每機只可玩一款遊戲，機盒附有其他遊戲的介紹，（左起）《Oil Panic》、《Donkey Kong》、《Mickey & Donald》、《Green House》。

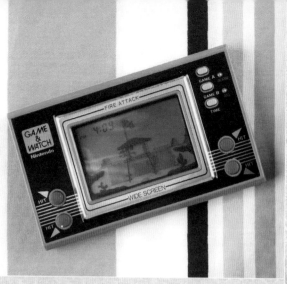

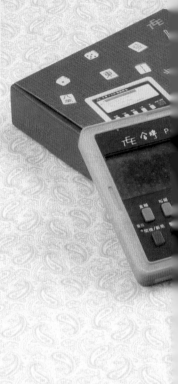

1　微型晶片電子技術成熟,甚至
　　一些不知名的廠家,也可自行
　　研發和生產手提流動遊戲機。

2　Wide Screen 機型後來推出了知
　　名卡通人物的主題遊戲。

3　Game & Watch 對手亦發展至二
　　人真人對戰的手提遊戲,同作
　　雙屏幕顯示。

電子寵兒

他媽哥池

• • •

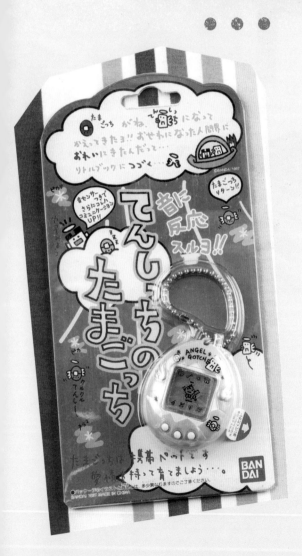

揀寵物，當然要合眼緣，尤其外形大小「色澤」，更重要是溝通方法。

東瀛品種、中國製造，可從夾雜的漢字中「估吓估吓」，就絕對適合從

小到大接觸日文的我們。

伴隨責任，照顧職份

愛寵物，總要日夜相伴。能夠便攜袋內，就更討人喜歡。「朝餵夜拉，一聽到聲就要出差」。養育過程中，要記得餵食，大小二便更要清掃乾淨，還要失驚無神「撳兩下」，玩玩遊戲去培養感情，或是和牠做做運動，都是影響寵物成長的因素。

這電子寵物，似雞其實不是雞。日文「たまごっち」（讀音Tamagotchi，縮寫符號為TMGC，港譯「他媽哥池」）「たまご」解為蛋，而手錶的日語為「ウオッチ」讀音為Watch，尾音類近「chi」，故「他媽哥池」為蛋與手錶的結合，與不敬的用語「他媽」無關，不過習慣了這名字，已經無人理會名字的來源與其組合的意思。「他媽哥池」於一九九六年十一月誕生，由橫井昭裕所研發並由Bandai公司發行。初期的「他媽哥池」大小有如鑰匙鏈，高度大約為五十三毫米，於黑色和白色的液晶屏下方有三個按鈕，概念上有點像現時的智能手機屏幕與按鍵的佈局，而這操作系統亦被昇華至日後之「數碼暴龍機」。「他媽哥池」雖為蛋型外殼，但其角色設計並非雞仔，而是來自「他媽哥池星」的一種外星生物，透過按掣去餵飼、玩遊戲、打掃環境使其成長，要不然會隨着寵物的不滿心情而突然死亡，重新再養。

兩粒鈕電已足以維持小寵物的生命。

高中女生，愛心爆棚

賣寵物，找主人，總要有特定的目標市場。於一九九六年時的第一階段，設計師橫井昭裕選定以高中女生為主要目標，並標榜為「便攜式寵物」以作發售。數月後，市場反應已經超越最初所想，並且在日本國內冒起風潮。除了日本外還有在全球三十個國家銷售，在美國和亞洲國家的年輕族群，均見一人一機，甚至某些「愛護動物人士」一時間忙着多機育兒，在沒有禽流感威脅的電子世界下，不論家中或是公眾場合，總聽到這些寵物提示的聲音，個個未婚已經做了爸爸媽媽。仍記得在大學的圖書館內，數隻小雞在嘈喧巴閉，職員唯有向其家長嚴正問話。

推寵物，也要講時勢。來得快但去得亦快，市場的龐大購買力不久便消退。不但令 Bandai 的庫存甚至乎對其股價也帶來壓力，在公司內部檢討中，他們發現問題在於「他媽哥池」不能對外

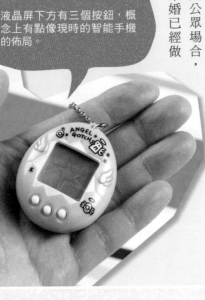

液晶屏下方有三個按鈕，概念上有點像現時的智能手機的佈局。

溝通，於是橫井昭裕決定改善此問題，並以第二代去重振聲威。

虛擬智能，生命學習

　　新寵物於二〇〇四年三月發佈，由於廠方認為「現在的高中生是很難進入玩具的生活」，故主要目標市場改以小學生為主。並且針對資料的流通，加入了紅外線通訊連接，以便寵物之間可互相溝通，甚至對戰、送禮物和結婚等等。

　　時至今日，雖然「他媽哥池」已被淘汰，但亦開拓了電子寵物系列 Robotic Pets 如「Sony Aibo」等產品發展，幸而近年推出的 TAMAGOTCHI 4U 及相關 Apps 仍能繼續於智能手機中成長。虛擬電子寵物確是一種熱潮，而當中所帶出的「生命無 Take Two」概念總比現時的打打殺殺遊戲有意思，養寵物確實比暴力好。

東瀛品種，中國製造，有從夾雜的漢字中估估吓的樂趣。

1 　他媽哥池很受市場歡迎，及後
市場上亦有相類似產品，都是
在寵物的「背部」入電。為免
調亂，主人都會貼上名字貼紙。

2 　第一代的他媽哥池，在日本和
海外也分別帶來二千萬部的驚
人銷售紀錄。

3 　Tamagotchi「たまごっち」，
「たまご」解為蛋，「ウオッチ」
讀為 Watch，故「他媽哥池」
為蛋與手錶的結合。

4 　Pocket Station（右）與他媽哥
池大小相近。

5 　競爭對手 Sony 於 1998 年把
細小遊戲的概念轉化為 Pocket
Station，同時可作 PlayStation
記憶卡以下載遊戲。

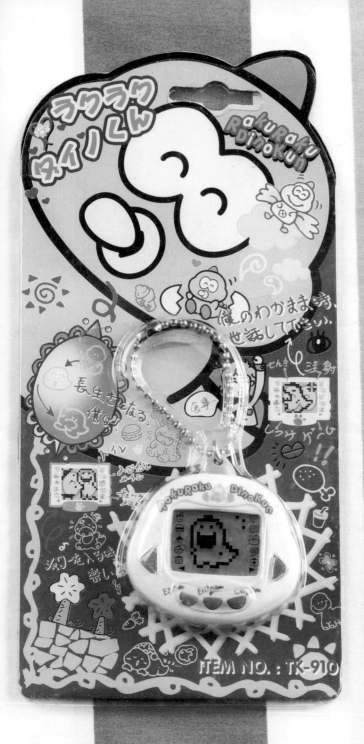

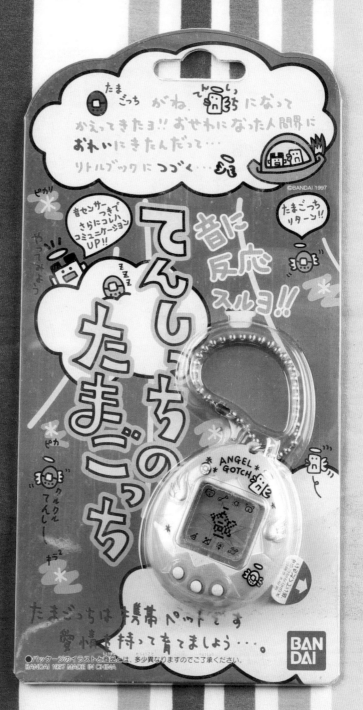

他媽哥池（左）風靡一時，引發競爭對手加入電子寵物行列！

他媽哥池

電玩鼻祖

任天堂
Famicom

. . .

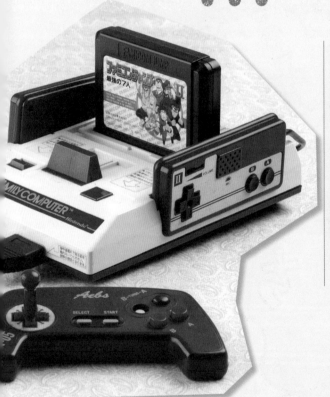

七八十年代，未有普及的上網服務，資訊就是靠報紙、雜誌、電台和電視節目。最深印象為《日本風情畫》，雖和繪畫「行離啦間」，但卻令我印象深刻。就這樣日復日收看這個突然間會出現的節目，令到我超級愛日本。

紅白主機，家中必備

記得有一日，該節目介紹一款家庭電視遊戲機，人人躋身於大型連鎖電器舖 Big Camera，笑住排隊付錢。當時心裏不禁一寒，因知道這些機會不屬於我。雖然任天堂（Nintendo）早於一九八三年推出了 Family Computer（任天堂家庭電腦遊戲機）系列遊戲機，但自己也是三年後才認識當中的「紅白機」。當時一有時間，從嫲嫲守護下「放監」，便會到鄰居及同學屋企盡情跟隊 2 Players。當時打機是社交的活動，甲君有 Game A，乙某有 Game B，各有風光景緻，總叫人覺得朋友再多也不足夠。

任天堂家庭電腦遊戲機這股紅白之風使到香港變天，以往每日放學只有配上廣東話的日本卡通，返學時英文默書亦多數漏空，但因為這些電子遊戲，個個都好像變成英文、日文專家；不要小看螢幕上問題的答案，這些 Yes、No 和 Option 正是我們英語世界的啟蒙。

「紅白機」雖然自稱為家庭電腦，但掛羊頭骨子裏大家都知道是電視遊戲，適逢香港家庭收入開始穩定，一千幾百，有如等閒。加上子女尤如家長手中的明珠，更何況可讓大家一同在家中招呼親朋大玩特玩，可作「講故事」和睇電視劇以外的消閒選擇。

在港推出的行貨版本均印有 Hong Kong Version 一字。

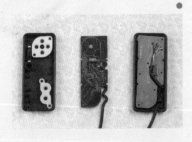

授權政策，遊戲把關

「紅白機」有着簡單的機械規格，8-bit 的遊戲畫面，參考了前輩雅達利（Atari）2600 的上置式插卡設計，外殼採用紅色加白色，一望就知係日本「ichiban 嘅呢」。任天堂深明雅達利失敗於無數的垃圾遊戲，故此對於第三方遊戲把關相當嚴格，每年只向單一遊戲廠商發出不多於五款遊戲的授權，藉此控制發行的數量來確保遊戲品質。不過由於日本及歐美市場開拓速度龐大，故大型遊戲廠商不斷開立子公司以取得新授權，任天堂亦不作干預。無奈仍有部分不守規矩的小型廠商私下於市場上推出遊戲，部分更與官方的無色情及無暴力政策背馳。

容量只有 112k byte 的 2.5 吋磁碟，較 5 吋的方便，亦比 3.5 吋 1.4M byte 碟要便宜得多。

硬件孖寶，磁碟系統

及後，由於遊戲盒帶中的唯讀記憶體（Read-Only Memory，ROM）成本不斷上升，故此任天堂於一九八六年推出自家的磁碟系統。

這 Family Computer Disk System 為遊戲機史上首部可讀寫的存載媒體，其磁片雙面容量合共為 112KB，對於只有 40KB 的「孖寶兄弟」來說已經相當夠用。

並且任天堂授權予坊間小店，設立遊戲抄寫服務，以五百日圓作為不論新舊遊戲的抄寫費用，並發展出二百多款獨有的遊戲作品，叫打機發燒友來說，紅白機加磁碟機的孖寶組合，實在不能沒有。同期任天堂還授權予聲寶推出二合一之 Twin Famicom，內裏部分實為三美電機株式會社代工。

過渡「灰機」，市場失利

香港方面，肥水不流別人田，新成立的香港代理「西門玩具有限公司」，隨即引入並推出適合香港電視機制式的北美版本「灰機」（Nintendo Entertainment System）。「灰機」誕生於一九八五年，外形較大，遊戲帶改用長身設計，並且採用有如錄影機的推帶系統。雖然接上轉接器能玩回日版短身遊戲帶，但是由於對部分遊戲盒帶作出鎖碼，而且推入方式容易令接口失連，加上不能直接接駁磁碟機，故銷量遠遠落後於原汁原味的日本版水貨。及後代理亦只好引入改良版「任天堂紅白機第二代」，港版「灰機」只好淪為過渡產品。

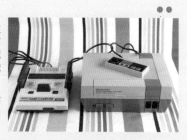

● 上下左右、B、A、Select、Start……手掣由三美電機株式會社代工生產。而 II 號手制設有收音咪，還有大細聲可調校，玩遊戲時可唱歌或吹風控制，並與電視揚聲器及遊戲的背景音樂同步播放。

●● 「紅白機」需要以 VHF/ UHF 作「追台」，「灰機」則利用黃紅白 AV 三色線接駁電視機。

二代港版，後知後覺

港版「紅白機」可謂極符合本土口味，內置 NTSC transcoder，改變了顏色訊號，兼容在香港所使用的 PAL 制式。並且加入「Slow」及「Normal」按鈕，以對應 PAL 50Hz 和 60Hz 的不同設定。當然火牛是 200V 和型號改為「HVC-001HKG」。盒上亦印上「西門玩具有限公司」(Simon) 和後期的「萬信有限公司」(Mani) 名字。可惜時間不等人，市場上已經充斥不少的仿製品，例如中國的「小霸王」和台灣的「小天才」，也來分了「紅白機」在市場上的一杯羹。

數年後終於「人有我有」，較平的水貨主機、磁碟機和一個「機 Mount」（連合紅白機和磁碟機的機夾），當然還配置合香港電壓的一出二火牛，改機後可玩「盜版」又多二、三百元，如是者花費差不多二千元，在此真要多謝父母捨得買給我和弟弟，叫我們總算曾經擁有。但原來自己打機遲起步，加上不及同學超勁的手眼協調，因此還訓練出近視！在強大挫敗感之下不再戀上這電子玩意，而這電玩界中具代表性的遊戲機，終於在二十年後的二〇〇三年七月停產，而任天堂也在二〇〇七年十一月停止 Famicom 的維修服務；這四分一世紀的產品周期，盡顯設計者精彩的「日本風情」。

不同年代皆有 Famicom 仿品，受歡迎程度可見一斑。

1 於 1983 年 7 月 15 日「紅白機」與首三款相關之遊戲分別為《DONKEY KONG》、《DONKEY KONG JR.》以及《Popeye》（大力水手）一同上市，容量皆為 192K。翌年開始增加容量至 320K 之《Xevious》，及後更推出高達 256 及 512 的加長形卡帶。其中殿堂級遊戲《Super Mario Bros.》（孖寶兄弟）是第 66 隻推出的遊戲，其於 1985 年發行之後，將紅白機的普及推向高峰。整個日本紅白機系列一共多達 1,057 個遊戲，而平台最後一部授權遊戲是 1994 年 6 月 24 日發售的《高橋名人之冒險島 IV》。

2 任天堂於 1985 年在北美地區及香港推出新設計的「灰機」（Nintendo Entertainment System）時，在主機底板及遊戲卡帶內安裝了自家專利的 10NES 晶片，作為對整個遊戲系統的保護。10NES 晶片全權負責「上鎖」功能，每當開機時，必須偵測裝置於正版盒帶上的另一片「鑰匙」晶片，才能順利讀取，完成啟動。可是水能載舟，亦能覆舟，每當遊戲盒帶與主機接觸不良時，當中的 10NES 系統無奈亦無法正常運作。此舉成功攔截盜版盒帶之餘，可是也叫正版陪同犧牲，引來北美大量用家的投訴，及後廠方只好推出無鎖版本以作解決。

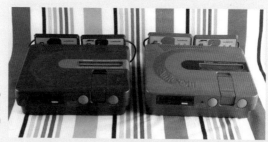

任天堂亦曾授權 Sharp 生產二合一 FF 遊戲機，名為「Twin Famicom」。

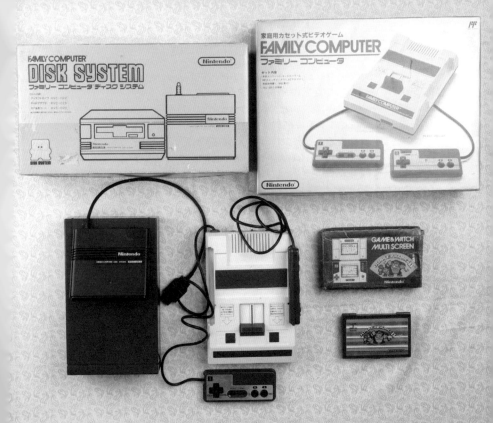

1　任天堂推出了多款遊戲機，雄霸市場。

2　紅白機採用了 Ricoh 2A03 的 8-bit 處理器，原本可以顯示 64 種顏色，但在 NTSC 規範限制下，只剩 13 基本色 x 4 灰階 = 52 色，並再受限於顯示記憶體的關係，只能同時顯示其中的 25 種顏色。

4　（右起）原汁原味的「紅白機」底板、
　　在港被改為「黃白」的 AV 線輸出及
　　近年推出的非官方仿品。

5　不同版本的「紅白機」，帶給青春時
　　代無限回憶。

6　雅達利曾於 2004 年精選了 13 個適用
　　於其 Atari 2600 手制 Paddle 的遊戲，
　　作內置主機的「Plug n Play」發售。

	4		1	
6	5	3	2	

1　傳統電視機用電量高，且紅白機皆接駁於同一組電源插頭，為免電荷量過高「跳掣」，磁碟機除可插濕電使用之外，更特別設有六粒「中電」電池匣，真有心思，連紙品也非常吸引！

2　港版「紅白機」盒上印上西門玩具有限公司和後期的萬信有限公司的字樣。

3　香港代理初期引入北美版本「灰機」，其遊戲帶採用有如錄影機的推帶插入，其 Cartridge-loading System 與「紅白機」的 Top-loading Model/ Top Loader 有別。

東瀛潮流

《TOUCH》、寫真集 與《東京愛的故事》

● ● ●

「我最有拼勁，我永遠冷靜，是靠着手中棒為我拼。內裏是真性，內裏是本領，我揮棒 POP、POP、POP 虎虎有聲……」就是為了這闋歌，我作出人生首次突破，離開陪伴多年的《430 穿梭機》，叫從來不太會看亞洲電視的我，被迫每天去愛它半小時……

一套於《500飛虎隊》中播放的動畫《TOUCH》，叫我由小孩式的「維護宇宙和平」轉至「荳芽Feel」的「理想戀愛友情」。高中棒球和戀愛題材的青春無敵，「就係咁熱血、咁浪漫殺食！」

《TOUCH》動畫改編自漫畫，一望就知是安達充風格。因他筆下作品多以運動連繫青春，帶出愛與友情的真摯感動，純真理想努力，觸動奮鬥拼勁。《TOUCH》最初於「小学館」之《週刊少年Sunday》連載，由一九八一年之三十六號至一九八六年之五十號，可說是當時該週刊的王牌。相約時期（一九八〇至一九八四年），安達充還有另一作品《美雪美雪》，亦於另一本「小学館」所辦的《Big Comic Spirits》週刊刊登。不過兩者角色模樣極似，難以分辨；惟自此安達充一名，就是銷路的保證。及後結集出版單行本發行，鋒芒更是勢不可擋。

當連載並未大結局之前，動畫已經於一九八五年三月開始播映，並且創下甚高收視。同名電視動畫共有一百零一集，於一九八八年十二月八日才在香港的亞洲電視本港台播映。當年亞視還很有誠意，創作了全新的港版主題曲，並取名為

卡通原聲CD大碟的那份青蔥感覺，一聽就會返晒嚟！

《TOUCH》、寫真集與《東京愛的故事》

於是不看由自可！吸引的當然不只節奏明快的劇情，還有那感人片尾的畫面及插曲，迫使我問爸爸拿來 Cassette 機，對着電視將它們錄下回味，甚至還買下其錄音帶專輯！無奈數年後才知道原來是「老翻」，甚為悲慘。

拼搏珍愛七十後

說起「盜版」，當然不只音樂，還有漫畫。港版《TOUCH》漫畫最初先由天龍於未獲授權下出版，每本四元合共五十五冊。及後再推出精裝本，每期十元再賺一次。可惜自己總是「慢人幾拍」，及後只好走到校學附近裕民坊的漫畫店舖，待租借熱潮過後便逐一作二手買下。可惜始終未儲齊一套，只可斷斷續續的品嚐故事內容，及後有幸天下漫畫正式獲授權出版，才能滿足這多年來的心頭之好。

雖然《TOUCH》主要講述一對學生兄弟上杉達也與上杉和也，共同戀上青梅竹馬的隔壁鄰居淺倉南。其餘角色如魔鬼教練柏葉英二郎、挑戰者吉田岡、傾慕者新田由加、拍檔松平孝太郎、好友原田正平、對手須見工業的新田明男等，使整個故事戀愛浪漫之餘，更有成長中面對勝利與抉擇的立體感。而當中所帶出的熱枕和夢想、奮鬥和拼搏的精神，實在影響了我一代年輕人，深信擇善而執，可招聚身邊人，並且連魔鬼教練都可感染！

自小一直疑問，為何取名為《TOUCH》？原來棒球（和壘球）比賽的專用術語中，有一詞叫 Touch Out。不過我想《TOUCH》的中文應翻譯為內在的感動、感染或觸動，而不是外顯行為的接觸，更合故事中之情感味道。雖然「上杉達也比世界上任何人都要愛淺倉南」，不過她的出現，改變了歷史……

＼

八十年代和風正濃，青春偶像藝人都愛化上一個東瀛妝容。男的 Thanks Monica，女的玉女掌門人，雖然不懂日文，但繼續安全地帶和 Chage & Aska。昔日紅白歌唱大賽的精彩，眼簾一眨恍如浮華落霞。

腹有詩書氣自華，多得損友同學的日夜薰陶，把「篠山紀信之宮澤理惠」放毒誘導。男校生活大家應該略有所聞，朋友福利不只在於寫真硬照，當時未有「Ｐ圖」，寫真集確實是美麗的典範。

淺倉南陪伴無數少男走過青春歲月！

● 《TOUCH》在港譯作《接觸》，而在國內則為《棒球英豪》，台灣則《鄰家女孩》及《鄰家美眉》，全皆有點失真。

●● 《TOUCH》同期還有《美雪、美雪》和《橙路》等等精彩漫畫作品。

東京大學在旺角

有位「有米」的中學同學，介紹了好幾位日本歌星。各花入各眼，風情或風雅，大個仔當然懂得作選擇。你有你的一色紗英，我有我的南野洋子，交換欣賞從無敵視。可是突然有一天，工藤靜香的出現令宅男們口味紛紛歸邊；眼有寫真集，耳則有CD。無奈當時未有Discman的我，只能品嚐封面及內頁。

工藤靜香的型格路路線只能留在我心房短短半年。眾裏尋他千百度，原來中山美穗才是自己的喜好；對美穗的迷戀，迫使我每日放學必到觀塘廣場的二手店舖巡視業務。及後更因每星期至少兩日需到太子上英文補習班，才知道原來信和中心不止可安排渡假，而聯合廣場亦不限於MK裝扮！之前一直只能購買同學的二手寫真集，這時才知道原來日本風在這裏大放煙花。

難評淫褻定優雅

寫真集印象最深的是劉嘉玲任主角的「三菱寫真彩色菲林」廣告。日文「写真」一詞代表「照片」之意，被攝對象指人物、動物、植物及死物等任何事物，所以「寫真集」其實就是攝影作品集。直至香港八十年代中期，一九八六年鄭文雅除了為《Playboy》雜誌拍攝封面，更同時出版半裸的《鄭文雅寫真集》；而王小鳳亦於

同年在《Penthouses》雜誌刊登《自由自我在希臘》，再加上一九八八年出版的《惠英紅巴黎全裸寫真集》，「寫真集」便被誤以為與美女甚至色情及裸露有關，由一般的健康美，淪為成人刊物。

有趣的是寫真集自日本起源後，當時只在香港及台灣兩地風行，西方地區反而回響較少。而適逢九十年代初香港經濟起飛，青少年零用增多，間接鼓勵成為追星一族，知名女藝人亦爭相以寫真集比拼美貌，當中尤以周慧敏最為多產。同時期李麗珍、陳雅倫、鍾麗緹的震撼程度更不在話下，通通為十八禁。

港版「寫真集」當然會於書報攤售賣，日系偶像的作品不是四處有；聯合廣場、信和中心和銅鑼灣廣場等就是日本流行文化的集中地，正正是喜愛工藤靜香、中山美穗、後藤久美子、酒井法子等的「宅男」勝地，滙價「九算十算」不是問題，有機會訂貨已叫大家歡喜。有見及此，出版商更授權台灣於港台同步推出中文版，寫真集如是，漫畫小說如是。

東京の純愛浪漫

《東京愛的故事》，是我繼「雲與清風」的《阿信的故事》之後，所認識的另一種日劇。那份不再孩童的純真浪漫、繁華裏人際關係的錯綜複雜，令我發現戀愛原來並非過往憧憬的簡單。正所謂莫道你在選擇人，人亦能選擇你……原來大人純

● 中山美穗於 1991 年推出的《Scena》，是至今為止自己最喜愛的一本。

●● 上戶彩寫真連 CD。

●●● 部分知名藝人亦樂意為成人刊物拍攝封面，一度為寫真集帶來高雅感覺。

愛世界可以這般無奈、悲慘！

主角永尾完治一直暗戀昔日鄉下同學關口里美，剛好來到東京後他們再次遇上，誰知三上健一卻捷足先登，更「初嘗」里美的純真！同期完治認識同事赤名莉香，就在完治追求女神不遂後，兩人燃起愛火。四名主角性格迥異，展現了徘徊在純真與野性間的後現代戀愛模式。

《東京愛的故事》改編自同名漫畫，是漫畫家柴門文創作的首部愛情作品，於一九八八年由「小学館」出版的《Big Comic Spirits》刊登，連載故事完結後合輯成書，四十六話平分於四卷單行本。第一卷於一九九〇年四月十二日發行，餘下三卷正好趕及同年的七月十三日、十月十二日及十二月十二日發售，很體貼地避免 Fans 掛心故事結局而無心歡渡聖誕。

直至一九九三年台灣尖端出版社翻譯上述四卷出版，中文版的《東京愛的故事》亦由《二十世紀的戀人們》一曲帶動熱潮，當然主唱者鄭伊健的「三上頭」造型更是當年的「MK 標記」。及後多年才有機會看到配有中文字幕的劇集 VCD，發現劇集以莉香作為第一觀點，完全不同原作漫畫以完治的角度敘事。而且飾演莉香的鈴木保奈美演得可愛討好、維妙維肖，完美得叫人份外喜歡；反觀織田裕二所演的完治顯得性格懦弱和迂腐。同年，亞洲電視亦曾播出粵語版本電視劇，可惜現時沒有機會重溫了。

柴門文及高橋留美子為青春歲月增添不少色彩。

日漫不可不知

日本的出版業界競爭激烈，漫畫先會在雜誌刊登，
然後成書推出單行本。裝幀一般為平裝或精裝版，
或共行推出；有機會再以完全版或文庫版重印。

平裝版──最普遍開本（12.7 x 18cm），紙質一般。

精裝版──封面多用厚卡紙，並有封套包住封面。

完全版──通常會有全新繪製的封面，還原連載時
　　　　的彩色稿件，以及大量精彩的附錄彩頁
　　　　內容等等。而內頁用紙比平裝本用紙較
　　　　好，收藏為主，價錢也較昂貴。

文庫版──是以普及為目的之小型書本（10.5 x
　　　　14.3cm，A6 大小），便於攜帶亦比較
　　　　便宜，多數出現於「平裝版」數年後之
　　　　重印。

台灣尖端出版社的
中文版，強行帶來
完全不同的風格。

1　《TOUCH》的青春棒球故事為
　　不少男女的愛情啟蒙。

2　二十六期漫畫書脊可併成一幅
　　畫，併出我們的青春歲月。

3　上杉達也繼承了弟弟的遺志和
　　投手的位置與背號，與隊友們
　　一同為打進甲子園奮鬥。最後
　　當然將淺倉南帶進甲子園，並
　　贏得冠軍！

4　當年日本文化盛行，被翻譯出
　　版之漫畫選擇甚多，可買或租，
　　現在翻看書背之廣告也甚為有
　　趣。

5　原聲CD大碟印刷精美，值得收
　　藏！

1　全套的中山美穗 CD，是那些年「課餘」跟同學到一間大酒
　　樓廚房裏做「後生」，賺得廿蚊一個鐘而買回來的。

2　鄭秀文和許志安的《衝動點唱》及《唯獨是你不可取替》，
　　都是改編自這曲《世界中の誰よりきっと》。

3　《世界中の誰よりきっと》分別收錄於中山美穗的《誰かが
　　彼女を愛してる》及《Dramatic Songs》大碟。

4　當時未有大量電腦作 PS 造假，亦非只有內衣和床景，中山
　　美穗這本寫真確實是美麗的典範。

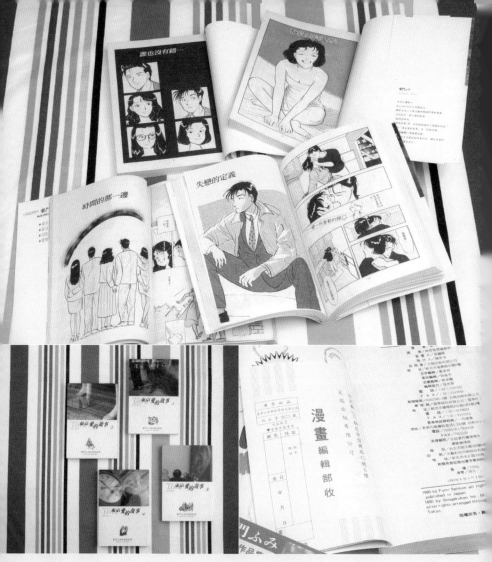

《TOUCH》、寫真集
與《東京愛的故事》

1　成人刊物內的廣告多為高消費產品，反映讀者多為中等入息人士。

2　隨寫真集附送的宣傳簡介，有如漫步國色天香的花叢間，未看完手上的新書已預算買下一本。

3　《東京愛的故事》漫畫中夾雜了不少成人情節，「理應」不適合青少年閱讀。

4　參考日漫操作，中文版最後一頁附有讀者意見欄，可寄回給編輯部。

5　《東京愛的故事》電視劇集正是改編自柴門文這套同名漫畫。

作　　者　馮俊鍵

責任編輯　林雪伶

裝幀設計　明志

排　　版　明志、沈崇熙

攝　　影　Tango@Aguatic x Studio

印　　務　劉漢舉

舊物情尋

出版
非凡出版
香港北角英皇道 499 號北角工業大廈 1 樓 B
電話：(852) 2137 2338　傳真：(852) 2713 8202
電子郵件：Info@chunghwabook.com.hk
網址：http://www.chunghwabook.com.hk

發行
香港聯合書刊物流有限公司
香港新界大埔汀麗路 36 號
中華商務印刷大廈 3 字樓
電話：(852) 2150 2100　傳真：(852) 2407 3062
電子郵件：info@suplogistics.com.hk

印刷
美雅印刷製本有限公司
香港觀塘榮業街 6 號海濱工業大廈 4 樓 A 室

版次
2017 年 3 月初版
©2017 非凡出版

規格
16 開（208mm x 142mm）

ISBN
978-988-8463-05-3

別時容易見時難，流水落花春去也；

舊物帶大家走過八十和九十年代的香港。

舊，其實是相對而非絕對；

舊物價值，不限於事物，而在乎情感深度。

再次祝福大家！願您喜歡《舊物情尋》。